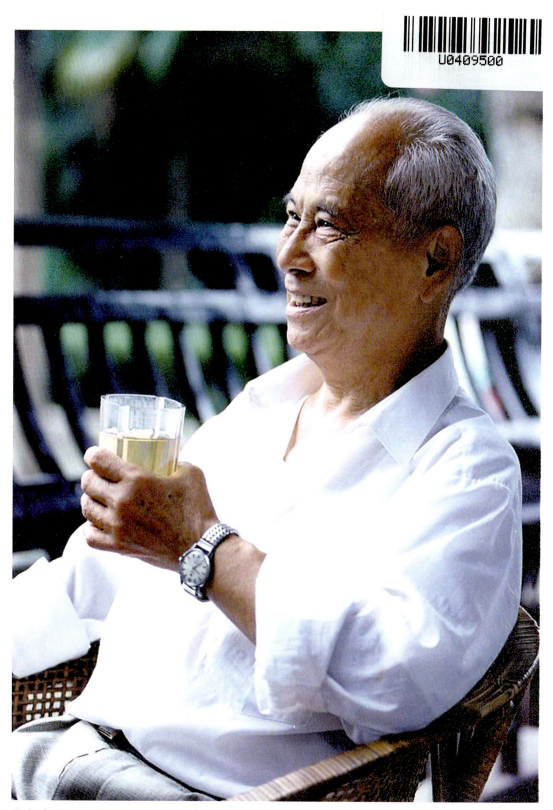

耄耋英姿——王彬彬，摄于2008年

高唱入云 彬彬腔

中国戏剧家协会原副主席阿甲题词

"彬彬高亢，代之佳唱，激情永恒，须弘扬！
赵沅
二〇一二年七月

无锡市文化局原局长赵沅题词

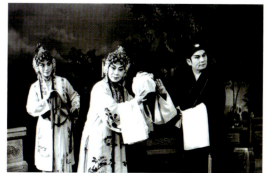

《珍珠塔·赠塔》剧照,王彬彬(右)饰方卿,梅兰珍(中)饰陈翠娥,张桂芬(左)饰采萍

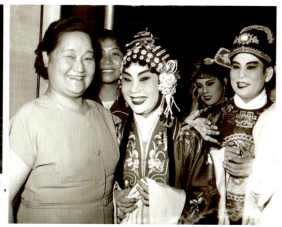

1959年在北京演出,司法部长史良观看《珍珠塔》(中梅兰珍、右王彬彬)

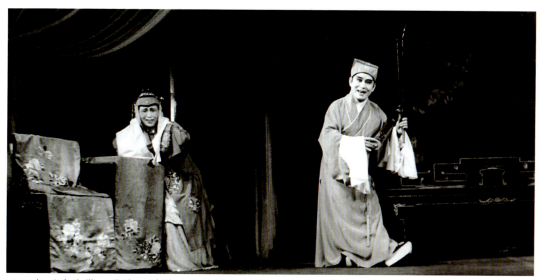

1959年《珍珠塔·羞姑》剧照,王彬彬饰方卿、汪韵芝饰姑母

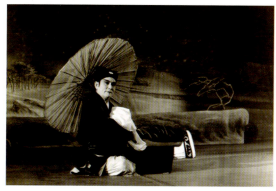

1956年《珍珠塔·跌雪》剧照,王彬彬饰方卿

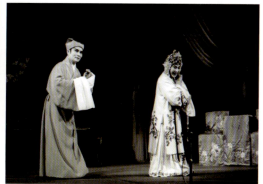

1959年《珍珠塔》剧照,王彬彬饰方卿,梅兰珍饰陈翠娥

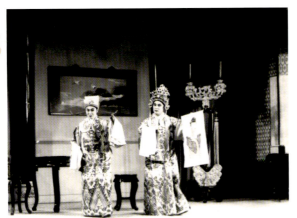

1959年《孟丽君》剧照,王彬彬饰皇甫少华,梅兰珍饰孟丽君

1960年《拔兰花》剧照,王彬彬饰蔡旭斋,梅兰珍饰王大姐

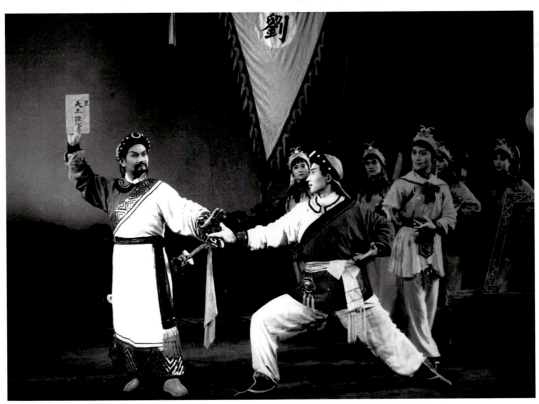

1977年《小刀会》剧照,王彬彬(左)饰刘丽川,华金瑞(右)饰潘启祥

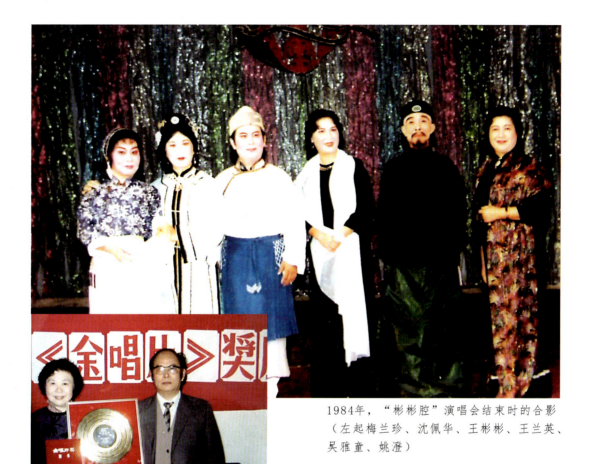

1984年,"彬彬腔"演唱会结束时的合影(左起梅兰珍、沈佩华、王彬彬、王兰英、吴雅童、姚澄)

1989年,王彬彬与梅兰珍演唱的《珍珠塔》获首届《金唱片》奖

26年以后电影《红花曲》六位主要演员相聚在无锡新广播电视中心观看《红花曲》录象回顾当年情景(左起梅兰珍、顾国英、汪韵芝、王彬彬、季梅芳、孙雍蓉)

一台锡剧,两代方卿,王彬彬与儿子小王彬彬(王建伟)

1996年,小王彬彬手捧"梅花奖"奖杯

执子之手，与子偕老——2008年，妻子王瑞英搀扶着王彬彬再一次走上舞台

2008年，祖孙三代走上"高唱入云彬彬腔"晚会的舞台

2013年，小小王彬彬（王子瑜）获"白玉兰"主角奖

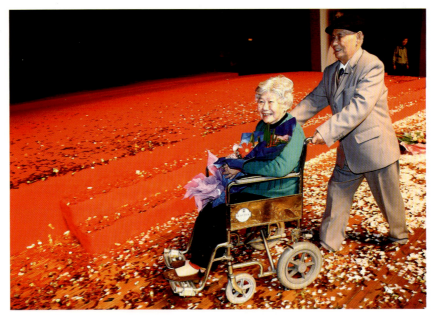

2008年"高唱入云彬彬腔演唱会"上,王彬彬为梅兰珍推车

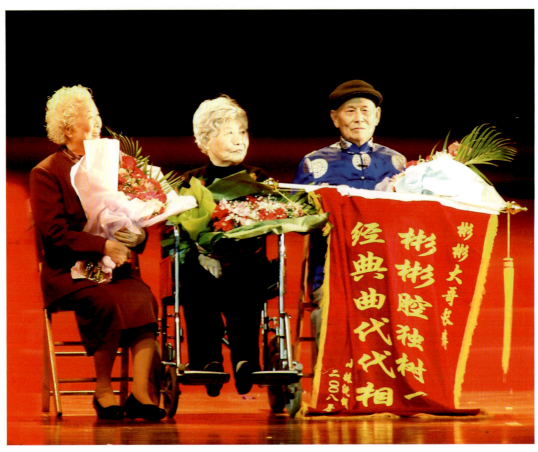

2008年"高唱入云彬彬腔演唱会"上的合影(左起汪韵芝、梅兰珍、王彬彬)

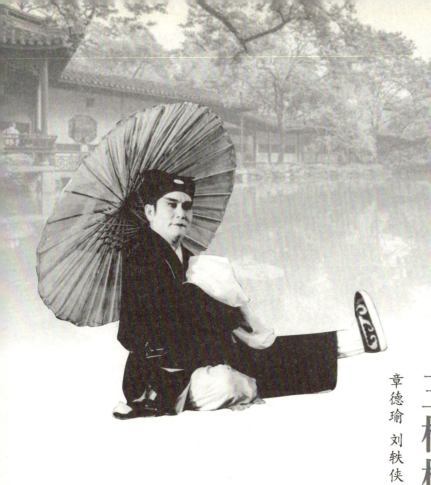

高唱入云彬彬腔

王彬彬锡剧唱腔选集

无锡市2018年引导文化消费专项资金资助项目

章德瑜 刘轶侠 编著

苏州大学出版社
Soochow University Press

图书在版编目（CIP）数据

高唱入云彬彬腔：王彬彬锡剧唱腔选集/章德瑜，刘轶侠编著．—苏州：苏州大学出版社，2019.1
ISBN 978-7-5672-2713-2

Ⅰ．①高… Ⅱ．①章… ②刘… Ⅲ．①锡剧—中国—唱腔—选集 Ⅳ．① J643.553

中国版本图书馆 CIP 数据核字（2018）第 282491 号

书　　名	高唱入云彬彬腔 ——王彬彬锡剧唱腔选集
策　划　人	黄静慧
编　著　者	章德瑜　刘轶侠
责任编辑	洪少华
装帧设计	吴　钰
出　版　人	盛惠良
出版发行	苏州大学出版社（Soochow University Press）
社　　址	苏州市十梓街1号　邮编：215006
网　　址	www.sudapress.com
E – mail	sdcbs@suda.edu.cn
印　　刷	苏州市深广印刷有限公司
邮购热线	0512-67480030　销售热线：0512-65225020
网店地址	https://szdxcbs.tmall.com/　（天猫旗舰店）
开　　本	787mm×1092mm　1/16　印张：8　插页：4　字数：147千
版　　次	2019年1月第1版
印　　次	2019年1月第1次印刷
书　　号	ISBN 978-7-5672-2713-2
定　　价	39.00元

凡购本社图书发现印装错误，请与本社联系调换。
服务热线：0512-67481020

目 录

序 ……………………………………………………	刘俊鸿	01
王彬彬简介 ………………………………………	钱惠荣	03
我和锡剧 …………………………………………	王彬彬	05
缅怀父亲王彬彬 …………………………………	小王彬彬	11
赞锡剧"彬彬腔" …………………………………	孙 中	15
"彬彬腔"及其未来 ……………………………	章德瑜、刘轶侠	17

奉母命从河南到襄阳来投亲 《珍珠塔·投亲》方卿唱段
………… 钱惠荣 整理改编　东 草、章德瑜 音乐设计　王彬彬 演唱　001

姑爹仁义动人心 《珍珠塔·投亲》方卿唱段
………… 钱惠荣 整理改编　东 草、章德瑜 音乐设计　王彬彬 演唱　002

姑母势利太欺人 《珍珠塔·投亲》方卿唱段
………… 钱惠荣 整理改编　东 草、章德瑜 音乐设计　王彬彬 演唱　003

君子受刑不受辱 《珍珠塔·见姑》方卿唱段
………… 钱惠荣 整理改编　东 草、章德瑜 音乐设计　王彬彬、汪韵芝 演唱　004

你拿了这包干点心 《珍珠塔·赠塔》陈翠娥、方卿唱段
………… 钱惠荣 整理改编　东 草、章德瑜 音乐设计　梅兰珍、王彬彬 演唱　005

行来已到九松亭 《珍珠塔·许婚》方卿唱段
………… 钱惠荣 整理改编　东 草、章德瑜 音乐设计　王彬彬 演唱　010

一夜工夫大雪飘 《珍珠塔·跌雪》方卿唱段
………………… 钱惠荣 整理改编　东　草 编曲　王彬彬 演唱　011

一见珠塔心惊喜 《珍珠塔·跌雪》方卿唱段
………………… 钱惠荣 整理改编　东　草、章德瑜 音乐设计　王彬彬 演唱　012

一跤跌得魂魄消 《珍珠塔·跌雪》方卿唱段
………………… 钱惠荣 整理改编　东　草、章德瑜 音乐设计　王彬彬 演唱　014

三年前受辱在兰云堂 《珍珠塔·荣归》方卿唱段
………………… 钱惠荣 整理改编　东　草、章德瑜 音乐设计　王彬彬 演唱　016

一见侄儿到襄阳 《珍珠塔·盘侄》陈培德、方卿唱段
………………… 钱惠荣 整理改编　朱宝祥、王彬彬 演唱　章德瑜 记谱　017

我把你从头看到脚跟梢 《珍珠塔·羞姑》方卿、方朵花唱段
………… 钱惠荣 整理改编　东　草、章德瑜 音乐设计　王彬彬、汪韵芝 演唱　020

叹人生势利心 《珍珠塔·羞姑》（道情一）方卿唱段
………………… 钱惠荣 整理改编　东　草、章德瑜 音乐设计　王彬彬 演唱　023

列国年有个小苏秦 《珍珠塔·羞姑》（道情二）方卿唱段
………………… 钱惠荣 整理改编　东　草、章德瑜 音乐设计　王彬彬 演唱　024

自从那年分别后 《珍珠塔·小夫妻相会》陈翠娥、方卿唱段
………… 钱惠荣 整理改编　东　草、章德瑜 音乐设计　王彬彬、梅兰珍 演唱　025

万里风霜路途长 《珍珠塔·投亲》（电影版）方卿唱段
………………… 钱惠荣 整理改编　东　草、章德瑜 音乐设计　王彬彬 演唱　029

月色迷茫往事堪伤 《珍珠塔·荣归》（电影版）方卿唱段
………………… 钱惠荣 整理改编　东　草、章德瑜 音乐设计　王彬彬 演唱　030

我为你遭灭门奔波亡命 《孟丽君·详容》皇甫少华唱段
………………… 倪　松、方　白 整理改编　徐澄宇、章德瑜 编曲　王彬彬 演唱　032

黑板报写满了条条表扬 《红花曲》杨主任唱段
………………… 无锡市文化局戏曲创作室编剧　程茹辛、徐澄宇 编曲　王彬彬 演唱　034

春二三月草回芽 《拔兰花》蔡旭斋唱段

………………………… 钱惠荣、倪　松　剧本整理　徐澄宇　编曲　王彬彬　演唱　035

三年之前为啥勿来娶大姐 《拔兰花》蔡旭斋唱段

………………………… 徐澄宇、倪　松　剧本整理　王彬彬　演唱　徐澄宇　记谱　040

窗外边乌烟瘴气遮山城 《江姐》成岗唱段

…言自平、钱惠荣、赵方拂等　编剧　徐澄宇、郑　华、章德瑜　编曲　王彬彬　演唱　042

江姐她一句话儿开心窍 《江姐》成岗唱段

…言自平、钱惠荣、赵方拂等　编剧　徐澄宇、郑　华、章德瑜　编曲　王彬彬　演唱　045

凤凰山大火烧我心 《太湖儿女》赵正浩唱段

………………………………………………… 李俊良　编剧　章德瑜　编曲　王彬彬　演唱　046

一番话听得我浑身力量 《太湖儿女》赵正浩唱段

………………………………………………… 李俊良　编剧　章德瑜　编曲　王彬彬　演唱　048

早也想来夜也想 《太湖儿女》赵正浩唱段

………………………………………………… 李俊良　编剧　章德瑜　编曲　王彬彬　演唱　049

听到母亲要受刑 《太湖儿女》赵正浩唱段

………………………………………………… 李俊良　编剧　章德瑜　编曲　王彬彬　演唱　050

怨老天恨财主生性势利 《金玉奴》莫稽唱段

………………………………………………… 李彦辉　编剧　王彬彬　演唱　章德瑜　记谱　053

眼下只见草房女 《金玉奴》莫稽唱段………… 季彦辉　编剧　王彬彬　演唱　056

眼望城楼硝烟漫 《小刀会》刘丽川唱段………… 何健康　编曲　王彬彬　演唱　057

太平天王为我尊 《小刀会》刘丽川唱段………… 何健康　编曲　王彬彬　演唱　058

贤弟此去负重任 《小刀会》刘丽川唱段………… 何健康　编曲　王彬彬　演唱　060

忽听启祥陷魔掌《小刀会》刘丽川唱段 ………… 何健康　编曲　王彬彬　演唱　061

哀哀大地茫茫神州 《信陵公子》信陵君唱段 … 章紫石　音乐设计　王彬彬　演唱　063

祝家庄上访英台 《梁山伯与祝英台》梁山伯唱段…… 王彬彬　演唱　章德瑜　记谱　066

九曲黄河水连天 《西厢记》张珙唱段 ………… 徐澄宇　编曲　王彬彬　演唱　071

一更后万籁寂无声 《西厢记》张珙唱段 ………… 徐澄宇 编曲　王彬彬 演唱　073

想当初梦见了你这个人才 《西厢记》张珙唱段 ……… 徐澄宇 编曲　王彬彬 演唱　074

佳　期 《西厢记》张珙唱段 …………………………… 华志善 编曲　王彬彬 演唱　077

为革命我们掏出红心和赤胆 《划线》老头子唱段 …… 何健康 编曲　王彬彬 演唱　081

春二三月草青青 《庵堂相会·开篇》陈阿兴唱段 …… 王彬彬 演唱　章德瑜 记谱　084

附　录：

"彬彬腔"赏析 ……………………………………………………………… 章德瑜　086

后　记

……………………………………………………………………………… 编　者　100

序

刘俊鸿

王彬彬是人民喜爱、全国知名的锡剧表演艺术家。以王彬彬的演唱为典范而形成的"彬彬腔"是锡剧艺术中流传广、影响深，并且至今仍在广为传承和发展的重要艺术流派。由章德瑜、刘轶侠编著的《高唱入云彬彬腔：王彬彬锡剧唱腔选集》将由苏州大学出版社出版，这是广大锡剧爱好者和研究者的福音。

我国民族戏曲产生、发展、流传的一般形态是：首先，在一定的社会历史文化条件下，在不同地区的艺术土壤中，一方水土一方人，孕育产生了风格独特的戏曲声腔（例如"滩簧"）。而后，一种戏曲声腔在形成与流传的过程中，受各地方言语音、民间音乐舞蹈等因素的影响，又形成了若干分支，衍变为不同风格的剧种（例如锡剧、苏剧、沪剧、甬剧、姚剧等）。在同一个剧种的发展过程中，因不同艺术家创作个性使然，又形成了不同的艺术流派。"彬彬腔"不是指一种戏曲声腔，而是指在锡剧演唱中有独特风格的一个艺术流派。

综合诸家评论，"彬彬腔"的主要艺术特色有以下几个：

第一，音域宽。有专家考据，王彬彬演唱时高、低音的跨度可以达到十四度，比一般锡剧生行演唱的音域要宽得多。

第二，音色美。王彬彬有自幼练就的一副好嗓子，加上掌握戏曲演唱气口，方法讲究，高音明亮，低音浑厚，高低音过渡自然，华丽多姿，有"声如鼎钟、清亮悠远"的美誉。

第三，吐字如珠。王彬彬把握戏曲演唱的喷口恰如其分，咬字正、吐字清、送字远，形成了铿锵豪放的演唱气势。戏曲大家阿甲先生赞美王彬彬"辞情咬字正，声情意味长。低回流水细，高亢云飞扬"。

"彬彬腔"字正腔圆,风格独特,征服观众无数,享誉大江南北。锡剧界的生行对"彬彬腔"趋之若鹜,以至有"十生九彬"之说。

我亲身体验过观众对"彬彬腔"的热捧。20世纪90年代初,我看过一次彬彬老的演出。那次他在锡剧《瞎子阿炳》中扮演道长华清和,戏不多,但已年过七旬的彬彬老,仍然铆足劲儿登上舞台,高亢嘹亮的"彬彬腔",风采不减当年。只一场戏,就让整个剧场沸腾了。经久不息的掌声喝彩声,给老艺术家又打了一次满分。

2008年4月,在庆贺彬彬老九十华诞和祝贺他从艺75周年所举办的"高唱入云彬彬腔"大型戏曲晚会上,彬彬老祖孙三代和彬彬老的弟子、传人同台高唱"彬彬腔",轰动锡城。我发现彬彬老的满台弟子传人,几乎都是当时各锡剧院团的台柱子。他们代表了众多的彬彬老的弟子和弟子的弟子。在锡剧艺术界,"彬彬腔"流派的艺术队伍不断发展壮大,一派兴盛景象。在戏迷、票友中还有一支追随"彬彬腔"的戏曲艺术大军,自不待言。

"彬彬腔"是锡剧艺术的宝贵遗产,值得我们精心保护和研究开发。

本书作者章德瑜先生毕生从事锡剧音乐创作和研究,成果累累。他和王彬彬在一个院团共事40余年。他长期关注和研究"彬彬腔",搜集、记录整理了大量王彬彬的唱腔,先后发表《优美动人的王彬彬唱腔》《论彬彬腔》等论著。这次,章德瑜和同为锡剧艺术研究者的刘轶侠共同努力,从《珍珠塔》《孟丽君》《拔兰花》《庵堂相会》《红花曲》《太湖儿女》等锡剧经典剧目中,精心挑选了王彬彬演唱的40个唱段结集出版,以飨读者。这是学习和研究"彬彬腔"的珍贵资料。

我热忱向广大读者推荐这本书。

衷心祝愿"彬彬腔"花繁叶茂,流传久远!

是为序。

王彬彬简介

钱惠荣

王彬彬，中国戏曲艺术家，中国戏剧家协会会员，著名锡剧演员。1921年出生，江苏金坛县人。幼年家贫失学，帮人放过牛。14岁学艺，15岁师从朱仲明，16岁登台演出。

他的唱腔在锡剧中独树一帜，自成一格，人称"彬彬腔"。他的嗓音高亢明亮，刚中带柔，委婉缠绵，韵味醇厚。他博采众长，融会贯通，能吸收前辈艺人唱腔的优点，如早期锡剧界著名小生韩元生、李如祥；能继承锡剧传统的运气方法，兼有京剧咬字的特点，吐字清晰，从而形成了自己的流派特色。中华人民共和国成立前，他长期在上海、常州、苏州等地演出。中华人民共和国成立后，他加盟无锡市锡剧团，为该团主要演员。

50年里，王彬彬矢志不渝地致力于锡剧艺术，塑造了一系列古代、近代、现代的艺术形象，光彩夺目，栩栩如生。参加无锡市锡剧团后，他先后主演的大小剧目就有70多个，其中《信陵公子》《梁山伯与祝英台》《西厢记》曾分别创下连续满座一年之余的纪录，《小刀会》曾吸引了全国80多个剧团派人前来观摩移植，代表剧目《珍珠塔》更是几十年盛演不衰。他在《双推磨》中扮演长工何宜度，乡土气息浓郁，具有朴实的农民性格，曾受全国"南腔北调大会演"邀请专程前去北京用电声乐队伴奏录音……

20世纪50年代时，他在《拔兰花》中塑造了质朴憨厚的青年农民蔡旭斋的形象，颇具光彩；在《孟丽君》中扮演皇甫少华，深得好评；尤其是在《珍珠塔》中饰演的方卿，人物个性鲜明，体现了落难书生穷而不酸的轩昂气质，台风清丽洒脱，成为他的代表之作。20世纪60年代至70年代中期，他还在现代剧《太湖儿女》《秦起》《红花曲》《江姐》《西安事变》等剧中成功地扮演过赵正浩、秦起、杨主任、成岗、张学良等主要角色。他主演

的《珍珠塔》《孟丽君》均由香港华文影片公司拍摄成彩色戏曲电影,《红花曲》由上海海燕电影制片厂拍摄成电影。他主演的《珍珠塔》获全国首届"金唱片奖"。"彬彬腔"的精彩唱段已由中国唱片社选入《中国戏曲艺术家唱腔选》专辑,并制成盒带出版发行。他的演唱艺术和流派特色深受广大观众赞赏,给观众留下了深刻的印象。许多脍炙人口的唱段,已成为电台经常播送的节目和锡剧爱好者争相演唱的选段,在群众中广为传唱。

我和锡剧

王彬彬

我从小家庭贫困,父母早亡,被姑妈收留,去了上海。姑妈在一家纺织厂当女工,隔壁是一个唱"滩簧"的艺人,我为了求得一个"饭碗",就跟着学唱。他擅长唱滑稽花脸,我也跟他学会了扮演书童等角色,后来又正式拜了朱仲明为师。

朱仲明身材瘦小,曾做过私塾老师,又当过"风水先生",会拉二胡,能弹三弦,唱起来字眼咬得特别清。他教我的第一个戏就是《庵堂相会》。在传艺时,他专门将这出"幕表戏"写下来,要我背熟,然后逐字逐句"抠字眼",并及时给予纠正。现在我唱戏能吐字清晰、板眼准确,正是当年学戏时朱师傅给我打下的基础。

从那时起,我对这一门艺术逐渐有所了解。滩簧又名常锡文戏,相传清乾隆二十年时已很盛行。滩簧以唱见长,曲调本是江南农村流传的山歌、小调。这曲调起初只有"簧调"和"说头板"两种,乐器也仅有一把二胡。曲调后来变化为"反弓老旦调""哭调""簧调快板"等。其唱腔的主要特点,在于起板、清板、落板之间的变化。它一直流行于讲吴语的农村,约1914年才开始进入城市,以后流行区域遍及江苏、上海、浙江和安徽等地。

和我一起参加演唱的艺人,大都是由于生活所迫的穷苦农民和手工业者。他们虽然没有多少文化,但对农村生活比较熟悉,因而演唱的内容大部分是不满封建反动统治,反对封建礼教及旧的婚姻制度。尤其是逢年过节搞灯会,喜庆水乡"风调雨顺,五谷丰登",他们常被请去参加"荡湖船",即在各种彩灯间边唱边舞,特别有趣。后来滩簧由自拉自唱变为二人坐唱,逐步发展到有动作的"对子戏"和"小同场",最后变成了"大同场"戏。

在农闲或庙会时,我常跟随师傅到江南农村去"唱天亮"。就是在集镇

空场上用春凳、门板等搭起平台，我们就在这露天戏台上通宵达旦地演出。那时方圆几十里的老乡都会赶来看戏，四周人山人海，围得水泄不通，喧腾不息。

我唱了滩簧后烟酒不吃，至今仍然如此。我遵循师傅的关照，不管当天夜里唱戏到十一二点钟，第二天照样天不亮就起床，坚持到荒野里去练唱，大雪天也是一早起来"吊嗓子"。以后我出师去"跑码头"演出，曾和著名锡剧演员吴雅童、何枫、姚澄、顾嘉生、王汉清、张雅乐、王兰英等同台演过戏。我在艺术上一直深感不足，专门向一些著名的老艺人讨教。我曾求教于"哭煞小生"韩元生，以学得在演出时那种豪放、挺拔的风格；也请教过"才子小生"周宝祥，以掌握表演方面的宝贵知识和学问；还五次把"风雅小生"李如祥接到家里来，一边供养，一边讨教关于唱功上的问题，有时长达半年。我就在这样的基础上，根据自己嗓音的特点，无论是换气、透气、歇气、取气和就气等，都不断摸索、琢磨，经过较长时间的努力，逐步掌握了发声方法和演唱的熟练技巧，最后形成了自己的唱腔风格。

可是，在旧社会，我们这些滩簧艺人根本没有社会地位，也没有丝毫人身保障，台上是"戏子"，台下是"化子"，受尽蹂躏和歧视。唱不红没饭吃，唱红了又要受欺凌。

我曾和许多艺人一样，吃了上餐没下顿，有时生意清淡，一天只吃一两个大饼充饥。平时东蹲一日，西宿一天。在演出的日子里，晚上住的是"台搭台"，就是在戏台上用春凳搭起一个四面无遮拦的平台。即使是三九腊月天的夜晚，也只能钻在"千金被"（稻草床铺）里过夜。

1944年春，我和锡剧演员王瑞英结婚，由于无钱，只能向戏院老板商借。结婚时盖的被子，还是把原来各自用的并到一起，才算成了个家。

至于身受欺凌，或遭勒索，这对旧社会里的艺人是常有的事。例如1941年我20岁时，去常州滩簧老艺人梅金海的戏班子里担任小生演员。我曾在《玉蜻蜓》里扮演申贵生，由梅金海的女儿梅兰珍扮演王志贞，由于我们的演出深受群众的欢迎，因而我的名字也响起来了。

然而，这下却得罪了我们戏班子内的戚琴声！戚原来也是个小生演员，可是他却无心演戏，在兵荒马乱的时候，拜当地土匪头子王长保为老头子，经常挂着"白朗宁"手枪敲诈勒索。当看到我的唱腔已超过他，他十分妒忌，

不仅暗里常来"敲竹杠",甚至伺机陷害,暗藏杀机!

有一次到常州南门外20里远的湖塘桥演出,在刚到那里的头一天傍晚,戚琴声伙同几个坏家伙去镇上小店吃晚饭,他们猜拳饮酒稍有醉意时无意中露了口风,说当晚准备把我拉到古坟上去毙掉。话虽然讲得很轻,但仍被店里的"堂倌"听见了。这时,我和扮演《玉蜻蜓》中申家书童的曹海樵一起,正好也去那里吃晚饭,那位堂倌出于怜悯之情,悄悄地把消息告诉了我们。我知道后,晚饭都没有吃,慌忙选择行人稀少的偏僻小道,连夜逃离湖塘桥,回到常州城,去一位姓许的火车司机家里借宿(此人是因常来看我演出而认识的)。当他了解我的遭遇后,义愤填膺,把我送进火车司机室里,一直带到上海。后来,听说戚琴声因作恶多端,民愤极大,被新四军处决了,我才放下心来。

此后,我在苏州金民戏院演出,又遇上一个"地头蛇",他在生日做寿的时候,叫我去唱"堂会"。唱后非但不给钱,反而诬陷我拿了钱还抵赖,把我扭送到吴门桥警察分局,关了五天以后,我还是向戏馆老板借了五担米钱赔礼道歉,才被释放出来。我为了归还这笔借款不得不勒紧裤带,唱了三四个月的"白戏"。

还有一次,我在常州西区大戏院和杨企雯同台演出,剧场里突然冲进来一批流氓,不仅将演员的牌子砸掉,而且奔上戏台,侮辱女演员,大吵大闹,我劝阻了几句。谁知事后,这批流氓又来找我寻事,用枪托对我没头没脑地毒打,我被打成重伤,还被关进了警察所,连水和饭都不供给。后来,我只得借了几担米钱,由戏院老板出面才保释出来,但被"责令"今后再也不准到那里去演出。

1948年春天,我在无锡中央大戏院和沈素珍一起演出《梁山伯与祝英台》,由于我们的戏卖座好,无锡泰山戏馆的倪老板(抗战时投敌任汉奸大队长,胜利后又混入国民党的城防指挥部,一贯为非作歹,中华人民共和国成立后被政府镇压)看了很眼红。一天,他在浴室里遇到我,阴阳怪气地说:你在中央大戏院唱了半个月戏,也到我"泰山"来演半个月,怎么样?我一听他口气不善,因而笑着回答说:"我得向那边老板打个招呼,然后再给你回音。""哼,少啰唆!如果不识相,当心叫你吃辣虎酱!"倪老板见我还是不肯允承,觉得硬来不行,于是就换了一套手法。第二天,他派人将我叫到

大陆旅馆，满面堆笑地说："哈！今天我看得起你，只要你当面叫我一声'寄爷'，见面钱就是这个——"说着，他从衣袋里掏出一块崭新的挂表，拿在手中晃动了两下。我说："我从来不喜欢认寄亲，请原谅。至于要我唱戏，只要你们老板之间商量妥就行。"

中央大戏院的老板也依仗有后台撑腰，坚决不同意，他们同去找无锡籍的上海流氓头子"评理"。那个流氓头子老奸巨猾，竟然决断两家"都不准让王彬彬唱戏！"因此我只得另找活路。然而倪老板仍不死心，后来，我到南门外华宫大戏院演出《三请樊梨花》，第二日清早，去万前路龙园茶楼和艺人一起吃茶时，倪老板又派来了一批腰圆膀粗的爪牙，先是无理取闹，后来想把带来的一包粪便向我面上涂抹。这时在场的艺人都忍无可忍，将他们扭送到附近的警察所。不料倪老板早就和警察所串通好，那批爪牙竟然扬长而去，我反被关禁起来，最后仍由我向华宫戏院的老板借了二三十担米钱的"金圆券"交了罚金才从牢房里放了出来。

想想过去，真有"不堪回首话当年"的感受！以上这些事例是我的个人遭遇。而我们的剧种，在旧社会也被摧残得奄奄一息。

中华人民共和国成立后，滩簧这枝凋零不堪的"梅花"（过去江南一带的人民群众爱把滩簧比作梅花）重新吐露芬芳！遵照毛主席指示的"推陈出新"的方针，在继承传统的同时，进行了戏曲改革，滩簧也正式定名为锡剧，我和艺人朱宝祥等一起参加了无锡市文联实验锡剧团，我们艺人的政治地位提高了，生活上也得到了保障。

从此，我在党的领导、关怀下，努力学习，不断提高自己的政治觉悟和业务水平，从而使自己在唱腔、表演技巧等各个方面都取得了一定的成就。例如我在扮演锡剧《珍珠塔》中的主人公方卿时，能够掌握这个人物三起三落的感情变化，通过自己独特的唱念做打，刻画剧中人物的喜怒哀乐，表现悲欢离合的剧情，得到观众的好评。

1959年6月，我和无锡市锡剧团的同志一道，带着《珍珠塔》等剧目，奔赴北京，荣幸地向我们党和国家的领导人刘少奇主席、周恩来总理做汇报演出。周恩来总理还亲自上台接见我们，并和全体演职人员合影留念。这是我终生难忘的幸福时刻啊！

在京期间，一些著名的戏剧家也都观看了我们的演出。他们对我的唱腔

表示了赞赏，除了在座谈会上予以肯定外，还在报刊上撰文介绍"彬彬腔"。此后，"彬彬腔"就为更多的人所知道了。

我不过在艺术上做出了一点很小的成绩，却得到了党和人民给予的很大荣誉。1960年，我去北京出席全国群英会，荣幸地见到了毛主席和周总理。1962年，毛主席到江苏来视察，我和梅兰珍去太湖饭店为毛主席演出锡剧《珍珠塔·赠塔》，并受到了亲切的接见。不久，我又光荣地担任中国人民政治协商会议江苏省委员会的委员。

无锡市锡剧团演出的锡剧《珍珠塔》《孟丽君》《红花曲》先后拍成了电影（前两部戏是香港华文影片公司来摄制的），我在里面都扮演了重要角色。

可是，正当我年富力强，能为人民群众多演戏的时候，"文化大革命"开始了。在林彪、"四人帮"的文化专制桎梏下，我被污蔑为"黑线人物""黑干将""漏网右派""黑演员"等，受尽折磨。我的爱人王瑞英也受到了株连，在"牛棚"里患了急性肾炎，不许治疗，因而转成了慢性病。1969年，她和三个孩子被下放至苏北建湖县农村。

1976年10月，党中央粉碎了"四人帮"反革命集团，我获得了第二次解放。我重新唱起了"彬彬腔"，登台扮演锡剧《小刀会》里的农民起义领袖刘丽川、《西安事变》里的爱国将领张学良、《红花曲》里的车间主任杨主任、《十五贯》里的苏州知府况锺、《珍珠塔》里的方卿、《双推磨》里的何宜度等。锡剧《小刀会》的演出比较成功，全国有八九十个剧团前来学习、移植。

接着，我的爱人王瑞英带着三个孩子从苏北回来了。我们夫妇俩都回到了锡剧团工作，两个孩子也当上了演员，在一些剧目中扮演主要角色。女儿王丽华在《白蛇传》中扮演白娘娘。儿子王建伟在《西厢记》里扮演张生，在《情探》里扮演王魁，在《十五贯》里扮演熊友兰，在《小刀会》里扮演我曾经扮演过的刘丽川，在《珍珠塔》里也顶替我扮演方卿，艺名"小王彬彬"。

由于我在艺术上重新焕发了青春，党和国家再次给了我很大的荣誉。我光荣地出席了江苏省第五届人民代表大会，出席了无锡市第八届人民代表大会，在无锡市第六届政治协商会议第一次全会上被选为常务委员。此外，还当选为江苏省文联委员、无锡市文联常务委员。

我豪情满怀，决心做到"老骥伏枥，志在千里"，在党的领导下，认真做好以下两件事：一是加强文艺理论学习，在艺术表演上精益求精，使自己

的唱腔和表演水平有新的提高。二是更好地担负起培养锡剧接班人的工作，把自己的亲身体会和实践中积累起来的一套经验毫无保留地传给下一代，让锡剧艺术代代相传，更加绚丽多彩。

（据《无锡市文史资料》1983年第五辑，袁子整理，有改动）

缅怀父亲王彬彬

小王彬彬

真没想到父亲就这么走了,走得这么突然。他89岁高龄辞世也算得上是喜丧了。父亲一向坚毅硬朗,四月前还为他办了"高唱入云彬彬腔——庆贺王彬彬老师从艺75周年大型晚会"。台上,父亲携我与子瑜祖孙三代以及他的弟子们,同唱父亲从艺75年来创演过的经典唱段。清楚记得我与子瑜扶着父亲缓缓走向舞台,一曲《珍珠塔·跌雪》,"一夜功夫大雪飘……"全场沸腾了!我知道在"2008中国(无锡)吴文化节"上,许多戏迷都为求今晚这一张戏票而费尽周折,为能再一次亲耳聆听父亲放声高唱耳熟能详的"彬彬腔"而激动。

父亲是江苏金坛人,从小在农村放牛,14岁那年成了孤儿,便投奔上海姑奶奶家,仍难维持生计。为谋生,他拜常锡文戏(锡剧的前身)前辈艺人朱仲明为师。从此,父亲在锡剧舞台上演绎了传奇的一生,也成就了锡剧艺术中独树一帜的"彬彬腔"。父亲天赋聪慧,嗓子明亮,口齿清晰,字字成韵,那豪迈奔放刚柔并济的声腔,给锡剧唱腔注入了阳刚轩昂、俊逸飘洒的清新风格。中华人民共和国成立后,父亲的艺术创造更是达到了高峰。他先后主演了《珍珠塔》《孟丽君》《拔兰花》《红花曲》等70多个剧目,其中有些被拍成戏曲电影艺术片。他那脍炙人口的优美唱段被录制成唱片,被选入中国唱片社出版发行的盒带专辑《中国戏曲艺术家唱腔选》。1959年,他主演的《珍珠塔》进北京中南海怀仁堂演出,周恩来总理观后上台盛赞父亲的唱腔"字正腔圆,自成一格",第二天《人民日报》头版报道了演出的盛况,并首次出现"彬彬腔"的报道。自此,"彬彬腔"不胫而走并传唱了半个世纪,其演唱风格影响了一代又一代锡剧人,成为锡剧舞台上影响力最大的艺术流派。

自我记事起,父亲就很严厉,儿女们都怕他。他教育我们凡事要靠自己奋斗,不要坐享其成。一经发现我们学习懒惰或工作懈怠,会严厉批评甚至呵斥。兄妹们在他的督导下,努力工作,勤奋作为,从不依赖家庭的庇护。

　　父亲对我们严厉,可对事业、对戏迷却真情以待。他在台上演出一丝不苟,忘我投入。他常说观众是衣食父母,只有为他们演好戏,他们才会买票追捧你。为了演好《小刀会》中刘丽川一角,他不顾身患肾积水手术未愈,带着未拆线的伤口,硬是一字一句连唱带舞地演绎,把舞台人物完美呈现给观众。他说:"好演员死也要在台上光彩。"没有这份对事业的执着与挚爱,绝对支撑不了他如此举动。

　　父亲是个努力学习敢于突破自己的人。记得在我进剧团工作之前,父亲主演移植剧目《五把钥匙》。那是个特殊的年代,戏曲乐队已演变成西洋大乐队,那配器、总谱等对于因长期脱离舞台,年幼失学的父亲来说,压力不言而喻。要强的父亲为了不拖累乐队第二天的排练进程,每晚深夜背谱至凌晨天亮。我几回梦醒还见他在灯下念念有词地视唱背谱,听着他因劳累而嘶哑的声音心里十分不忍。有一次他暗暗带着我与他一起视谱练习,听我这不连贯的哼唱,他居然很高兴。他感慨地说幼年贫寒读书不多,让他在艺术的进取路上倍感困难,希望我以他为戒,努力做个有文化功底、永不落伍的人。这件事给我印象很深,一个上了年纪,很受人崇敬的艺术家敢于如此直面自己的不足,还在挑战自我,他那永不言败的精神让我震动。从此,我明白了学习是人生永远的课题。

　　父亲襟怀坦白,真诚开朗,禀性耿直,朴实无华。与他一起工作的人常说,王老师戏如其人,清澈透亮,共事愉快,过头话不往心里去。可父亲老对我说他脾气不好,是少读书的关系,告诫我凡事不要太张扬,低调行事,多读书,肚里多装些东西,眼界会开阔。这些叮嘱让我至今受益匪浅。

　　严厉的父亲对周围的人所表示出的那种仁慈宽厚,常常让幼年的我觉得不可思议。我们家居住在苏南平常的小屋,农闲时一些农民进城捉垃圾(积肥),出于对父亲声望的敬仰,路过我家时往往围在我家门口不肯散去。父亲不但不厌烦,有时还热情邀请他们进屋喝水,高兴时还为他们哼上几句锡剧。为此,姐姐戏谑他与不相识的人"乱搭讪",父亲没有回答,只是淡淡地笑。我进剧院工作后,每当他演完戏,总见他不厌其烦地跑去给跟他搭戏的配角、

操琴的乐师、置景的舞美送上"你辛苦了"的问候话语,问他为何如此面面俱到,他言简意赅:一个篱笆三个桩,一个好汉三个帮。我出身农民只知道好人缘才会有好人气。这让我突然想起父亲让素不相识的积肥农民进屋喝水,为他们哼唱锡剧的往事来,终于明白父亲对姐姐那淡淡的笑容。

对我下海学戏,父亲似乎不是十分赞同,奈何那特殊年代我无书可读,父亲也就默认了。记得他很认真地与我谈学戏之事。他说,做演员不易,做个好演员更不易,在我的阴影下你要唱出名堂是很难的。初次登台我便感到了压力。剧场不知是出于对父亲艺术的崇拜而爱屋及乌,还是为了票房销售,在我的名字后面总要加上括号,写上"王彬彬之子"。观众也总拿我与父亲比较,哪儿像哪儿不像,这让我不胜其烦!但不管怎样,看我戏的观众是愈来愈多,这也让我感到父亲的艺术魅力的真实存在。可骨子里要标新立异的我,总想摆脱父亲的影响。终于在无锡市专业演员中青年大奖赛时,我把父亲的经典《跌雪》改了。唱词、声腔、旋律一并自己动手重新写就,意在标新——表现不同的我。许是自己的基础不扎实,初赛下来,便招致议论纷纷,自己也感觉现场效果不佳。无奈,复赛时我重拾父亲的经典演出,终于勇冠前茅,但是心里却是说不出的滋味。那几天,我一直担心父亲会责怪我的轻率而处处避让他,奇怪的是父亲没有任何表示。直到有记者来向我证实初赛《跌雪》的那次改动是否是父亲授意时,惊诧的我竟无以言表,我深深地被父亲那种鼓励创新,不断超越他的宽阔胸怀所感动!此后,我怀着敬畏之心研习传统,也愈发认识到必须在传统基础上做创新尝试。在锡剧《瞎子阿炳》初创阶段,父亲饰演的道长华清和与我演的阿炳有段对手戏,观众特爱看台下父子在台上同演的父子戏,表演相当精彩,剧场反响自然强烈。我知道父亲的助演是在提携我,在参加第四届江苏省锡剧节后,父亲对我说,你不必让我介入这个剧组了,我终究要离开舞台,你放开演吧,演戏的精力我不如你了。我知道父亲是在鼓励我独挑大梁,甩开膀子走自己的路。凭借父亲的精神支持,这个戏让我连连获得中国戏剧"梅花奖"、上海戏剧"白玉兰主角奖"、江苏省文学艺术"茉莉花特别荣誉奖"。

对我儿子王子瑜学戏,父亲却是另一种情态,这里面可能勾连着隔代亲情的特别垂爱。子瑜幼年有着一副银铃般的嗓子,音韵颇佳,惹得爷爷对这个孙子格外关注。在我看来父亲从不希望儿辈继承他的衣钵,何以唯独对孙

子"改弦更张"呢？子瑜在南京学的昆曲，每年除夕年夜饭，父亲总要子瑜吟唱一段《单刀会》的"大江东去……"，在荡气回肠的韵律中，看着父亲闭目聆听、击节附和很是一副陶醉的样子，全家也喜气融融。席间，问父亲何以偏爱子瑜学戏，父亲抬起微醺而红晕泛光的脸，喜滋滋回答：躬逢盛世哦！

父亲是个懂得感恩的人。他常说，我是个很早就红起来的演员，但没有感到人的尊严。我受过地痞流氓的敲诈威吓，国民党官兵的侮辱。在新社会，党和政府让我有了人格尊严。我只会演戏，可人民与政府给了我太多的荣誉。父亲不是党员，但他对党的信念从未动摇过。他叮嘱我要报答养活你的人，报答给你荣誉的人，热爱演戏，热爱生活。改革开放30年的今天，父亲真切地感受到文艺繁荣发展的春天来了。2008年4月12日，在无锡大会堂"高唱入云彬彬腔——庆贺王彬彬老师从艺75周年大型晚会"上，年届九旬的父亲在台上精神矍铄，用他毕生凝练的心曲，带着无限挚爱，尽情地回报曾给予他不凡人生的人们！

今天，父亲虽然不在了，我依然感到父亲精深的艺术魅力和人格魅力，他那声如鼎钟、清亮悠远的"彬彬腔"和无限宽厚的慈爱，我一辈子也享不尽，学不完。

（原载2008年10期《中国戏剧》，有改动）

赞锡剧"彬彬腔"

孙 中

戏曲剧种及其声腔的发展，都是由历代演艺大家的特殊创造而逐步丰满起来的。锡剧第一代男腔的代表首推李如祥前辈。他将句笃板正的【簧调】唱出了舒展、飘逸的新声，为锡剧进入同场戏时期塑造才子学士的声腔奠定了基础，极大地推动了锡剧剧场艺术的发展。第二代男腔的领军人物，非王彬彬莫属。他将移植来的【大陆调】唱响了锡剧舞台。

评论艺术作品，人们习惯用"阳春白雪"和"下里巴人"来区分雅俗，其实"阳春白雪"是欣赏艺术，"下里巴人"是娱乐艺术，而"阳春白雪"和"下里巴人"的高度融合才是难得的极品。小提琴是西洋乐器，有很多世界名曲和著名演奏家，但总不易为普通群众所接受；小提琴协奏曲《梁山伯与祝英台》则不然，它既有极高的品位，又有群众的音乐语言，因此一鸣惊人，万众追捧。锡剧"彬彬腔"最大的价值是艺术性与群众性高度统一，因而达到了"曲高和众"的社会效益。字字如珠、声声入耳的"彬彬腔"，万人传唱，极大地扩大了锡剧的影响。"彬彬腔"最大的功绩是它那高亢明亮、铿锵豪放的声腔，它弥补了锡剧抒情有余、激越不足的缺陷，为锡剧进入新时代、反映新生活创造了新活力。

李如祥和王彬彬这两代"生王"，创建了两代声腔，影响了锡剧几代人，后继者当永志不忘。

欣闻《高唱入云彬彬腔——王彬彬锡剧唱腔选集》即将由苏州大学出版社出版，我眼力不济，摸着写下一篇短文及两首小诗，以表祝贺。

（一）

"一夜工夫"冲云天，

宗师留得传世篇；
万众学唱"彬彬腔"，
独领风骚五十年。

（二）

唱响簧调李如祥，
高歌大陆"彬彬腔"。
一柔一刚两"生王"，
争来锡剧百年香。

"彬彬腔"及其未来

章德瑜、刘轶侠

一、优秀的艺术群体

以王彬彬、梅兰珍、汪韵芝、季梅芳、朱宝祥等著名艺术家为代表的无锡市锡剧院,其前身是无锡市锡剧团,创建于1951年。60多年来,无锡市锡剧院造就了大批富有成就和影响的编剧、导演、演员、音乐和舞美艺术家。著名锡剧表演艺术家王彬彬、梅兰珍、汪韵芝、季梅芳、朱宝祥等在长期的艺术生涯中造就了各自的艺术风格,尤其是王彬彬、梅兰珍创造的"彬彬腔""梅腔"两大艺术流派,一刚一柔,豪放与婉约交相辉映,铿锵和华丽平分秋色,充分表现出各自的艺术特色。

新中国成立初期,广大艺人普遍具有强烈的翻身感,在党的"双百"方针的鼓舞下,学政治、学文化,改戏、改人、改制,改编传统戏、创作新剧目,优秀剧目层出不穷。他们进工厂、下农村、上部队,以实际行动为社会主义建设、为人民服务。20世纪50年代,为配合抗美援朝,由王彬彬、汪韵芝领衔主演的《信陵公主》首演后曾连演长达十个月共300余场;由王彬彬、梅兰珍、汪韵芝领衔主演的《梁山伯与祝英台》《西厢记》首演后连演达两三个月。

由王彬彬担纲主演的剧目就有《珍珠塔》《孟丽君》《红花曲》《江姐》《太湖儿女》《小刀会》《拔兰花》《金玉奴》《西安事变》《信陵公子》《梁山伯与祝英台》《西厢记》等大小剧目70余个。其中最具有代表性的《珍珠塔》(王彬彬饰方卿)、《孟丽君》(王彬彬饰皇甫少华)、《红花曲》(王彬彬饰杨主任),分别由香港华文影片公司和上海海燕电影制片厂摄制成彩色舞台艺术片。

由王彬彬、梅兰珍担纲主演的《珍珠塔》《孟丽君》《红花曲》《西厢记》

《太湖儿女》等剧目的优秀唱段被多次录制成唱片或盒式磁带出版发行,王彬彬演唱的锡剧唱段还入选了《中国戏曲艺术家唱腔选》,由中国唱片社制作成盒式录音带出版发行。由王彬彬、梅兰珍领衔主演的《珍珠塔》演出已超过千场,录制的《珍珠塔》唱片受到广大群众的喜爱,并以其极高的销售量获得"金唱片"奖。

锡剧被誉为"太湖红梅",在政府各级领导的关怀和广大戏迷朋友的爱护下,"太湖红梅"茁壮成长,成为戏曲百花园中的一枝奇葩。无锡市锡剧院多年来得到党和政府的关爱和扶持,多次为毛泽东、刘少奇、周恩来、朱德、叶剑英、彭真、李鹏、乔石、朱镕基、李瑞环、荣毅仁等党和国家领导人演出,受到高度赞扬和鼓励。

二、高唱入云"彬彬腔"

2008年4月12日,中共无锡市委宣传部、江苏省戏剧家协会、无锡市文化广电新闻出版局、无锡市文化艺术管理中心在无锡人民大会堂为王彬彬举办"高唱入云彬彬腔——庆贺王彬彬老师从艺75周年大型晚会"。

王彬彬的学生、锡剧界的中青年演员、锡剧名票近30人20个节目,为王彬彬老师祝贺演出。

中国剧协、江苏省文化厅、江苏省文学艺术界联合会、江苏省剧协等单位,和中国剧协主席、著名京剧表演艺术家尚长荣,著名文艺理论家刘厚生等人发来贺电。

与王彬彬同时代的著名锡剧艺术家姚澄、沈佩华、梅兰珍、汪韵芝、姚梅凤到场祝贺,沈佩华并向王彬彬赠送"彬彬腔独树一帜,经典曲代代相传,祝彬彬大哥长寿"的锦旗一面。

王彬彬的弟子朱一青、陆炳良、解培荣、魏景清、周林华、朱文良、王根兴、徐新艺等到场祝贺。

晚会中,精彩表演频频亮相:小王彬彬、小小王彬彬父子演出了《克宝桥·斩子》,无锡扬名中心小学二年级学生张涵飞演唱了《珍珠塔·荣归》,公务繁忙的公务员、热情洋溢的企业家也登台献唱,都得到了观众热烈的掌声;更

有"尚德杯"首届江、浙、沪戏迷大奖赛金奖获得者吴芳萍女士一人分饰男女两角"自拉自唱"的精彩表演，可谓难能可贵。最后压轴的是由享誉海内外的"山禾合唱团"伴唱、王彬彬祖孙三代领唱的交响大合唱《珍珠塔·跌雪》，舞台上大雪纷飞，色彩缤纷，气势磅礴，观众情绪高涨，晚会达到了高潮。晚会在《不老的美丽》的歌舞声和观众的掌声中徐徐落幕。

三、薪火相传　后继有人

小王彬彬本名王建伟。1952年生于无锡戏剧世家，有家学渊源。1976年从艺，师宗其父著名锡剧艺术大师王彬彬。现为国家一级演员，中国戏剧家协会会员。曾任无锡市锡剧院副院长、无锡市戏剧家协会主席。曾在《珍珠塔》中饰方卿、《狸猫换太子》中饰陈琳、《二泉映月》中饰阿炳等，性格鲜明，各具神采。小王彬彬系锡剧主要流派之一"彬彬腔"的嫡传，自幼身受其父王彬彬艺术熏陶，扮相俊秀，嗓音高亢明亮，圆润甜脆，唱腔抑扬婉转，声情并茂，酷似其父，既继承了他父亲铿锵有力、吐字如珠和运气充沛的演唱风格，又善于吸收和借鉴兄弟剧种及歌曲的演唱方法，丰富和完善自己的演唱技巧。

1998年小王彬彬被评为有突出贡献中青年专家，2001年被评为江苏省中青年专家，2002年获国务院政府津贴，2007年被授予江苏省德艺双馨文艺工作者称号，2018年入选国家级非遗代表性传承人。

小王彬彬擅长人物性格的刻画，深受专家与观众的喜爱。因主演锡剧《瞎子阿炳》中的阿炳，1993年列全国地方戏曲交流展演（北方片）优秀表演奖榜首；1995年获第六届上海"白玉兰戏剧表演艺术奖"主角奖；1996年获第十三届中国戏剧"梅花奖"；1997年获江苏省首届文学艺术"茉莉花特别荣誉奖"。曾领衔主演《珍珠塔》中的方卿、《玉蜻蜓》中的徐元宰、《狸猫换太子》中的陈琳、《孟丽君》中的皇甫少华、《泪美人》中的李上源等一系列人物形象，广受好评。其中尤以创作主演《瞎子阿炳》中阿炳一角备受瞩目，在锡剧界具有广泛影响。

小小王彬彬，原名王子瑜，著名锡剧表演艺术家王彬彬之孙、小王彬彬之子，"彬彬腔"第三代嫡传。2004年于江苏省戏剧学校昆剧科毕业，就职于江苏省昆剧院。2011年6月，作为尖子演艺人才被引进无锡市演艺集团无锡市锡剧院，主攻小生。

2007年获昆剧大奖赛优秀表演奖，2011年获第五届"江苏戏剧奖红梅奖"大赛银奖，2013年获第二十三届上海"白玉兰戏剧表演奖"主角奖。

小小王彬彬与父亲小王彬彬同台演出了《珍珠塔》和《二泉映月·随心曲》等剧目，传承"彬彬腔"，受到各界的广泛赞誉和欢迎。

奉母命从河南到襄阳来投亲

《珍珠塔·投亲》方卿唱段

钱惠荣 整理改编
东草、章德瑜 音乐设计
王彬彬 演唱

姑爹仁义动人心

《珍珠塔·投亲》方卿唱段

钱惠荣 整理改编
东草、章德瑜 音乐设计
王彬彬 演唱

$1=bE$ $\frac{2}{4}$

【大陆调】

(3 6 5 6 | 3 4 3 2 | 1 6 1 2 | 3 -) | 5 3 5 | 5 7 2 6 |
　　　　　　　　　　　　　　　　　　　　　姑　爹　仁　义

(6. 7 6 5 | 3 5 6) | 5 3 5 5 | 2. 1 1 6 | 5. (6 | 3. 5 6 1 |
动　人　心，

5 6 4 3 | 2 5 3 5 2 | 1 -) | 3 3 5 2 | 5 5 2 7 2 | 2 3 5 |
　　　　　　　　　　　　　不愧我　千里跋涉来投

5. 0 | 6 1. 6 | 3 3 1 2 | 3 1. | 5 5 | 5 3 5 2 3 2 6 |
亲，　若去　见了我家　嫡嫡　亲亲　亲姑

【大陆调·落腔】

1 - | 3 5 | 2 1. | 2 2 6 | 7. 2 6 5 | 3 - ‖
母，　定比　姑爹　胜三　分。

姑母势利太欺人

《珍珠塔·投亲》方卿唱段

钱惠荣 整理改编
东草、章德瑜 音乐设计
王彬彬 演唱

君子受刑不受辱

《珍珠塔·见姑》方卿唱段

钱 惠 荣 整理改编
东 草、章德瑜 音乐设计
王彬彬、汪韵芝 演唱

1=♭B 2/4

【簧调·中急板】

(3.5 6 1 5 4 3 2) | 1 1 3 5 6 1 | 5 2 2 6 1 | 7 6 5 (5 3 5 1 | 6.1 5 4 3 2) |
(方卿唱)君子 受刑 不受 辱,

5 1 6 1 6 5 | 5 6 1 1 6 | 1 1 6 1 6 5 | 5 3 6 5 | 2 2 3 5 5 3 5 |
饿死不吃 陈 家食,我是 冻死不穿 陈家衣, 穷死 不用你

1 2 3 1 6 | 1.(3 2 7 6 1 2 | 3.5 6 1 5 4 3 2 | 1. 1 6 1 5 3 | 2. 3 1 3 2 4) |
陈 府 银。

5 6 5 5 6 | 5 2 6 1. 2 | 7 6 5 (5 3 5 1 | 6.1 5 4 3 2) | 5 6 5 5 5 3 5 |
有官 再到 襄 阳 来, 无官 不进你

♩=168 【簧调·垛板】

6 1 2 3 1 6 | 1 0 | 3 2 3 3 2 1 | 6 1 | 1 3 5 |
陈 府 门。(方朵花)好!(唱)你 若能 头戴乌纱,

1 1 | 3 5 | 1. 1 3 5 | 1 6 1 | 3 5 | 3 1 6 5 |
身穿红袍,腰束玉带, 足蹬朝靴,摇摇摆摆,

1 6 6 5 | 3 3 2 3 | 2 1 | 1 5 6 | 5 3 - | 6 3 2 3 |
摆摆摇摇,全副头道子 出皇 城, 十三记

2 1 | 1 3 5 | 5 - | 6 1 6 | 6 3 2 2 | 6 6 |
金锣 汪汪 声, 为姑母 头顶香盘十八

1 0 | 1 6 | 6 1 | 3 5 | 5 1 0 | 6 0 2 0 | 1 0 0 ‖
斤, 我 三步 一 拜 接方 卿。

你拿了这包干点心

《珍珠塔·赠塔》陈翠娥、方卿唱段

钱 惠 荣 整理改编
东 草、章德瑜 音乐设计
梅兰珍、王彬彬演唱

高唱入云 彬彬腔

（陈唱）你拿了这包干点心，一路之上要当心，千年古庙不可宿，荒村野店莫留停，日间当它板凳坐，夜间要当它枕头瞓。

你拿了这包干点心，千万千万要当心。倘然路上腹中饥，解开包裹吃点心，四面望望可有人，不防君子要防小人。表弟呀！失落点心非小事，你枉费愚姐一片

渐快
1̇ 6.̣ 1̣5̣3̣ 2̣3̣1̣2̣1̣ 1̇ | 6. (1̇ | 3.5 61 54 32 | 1. 1̇ 6̇ 1̇ 5̇ 3̇ | 2. 3̇ 1̇3̇ 2̇4̇ |
心。
♩=80

3. 5 6 5 1̇ | 6̇ 1̇ 5̇ 3̇ 2̇ 3̇ 1̇ 2̇ | 3̇ - 2̇ 3̇ 1̇ 2̇) | 1̇ 1̇ 3̇ 5̇ 6̇ 6̇ |
（方唱）放 三 放 四 她

3̇ 3̇ 5 2̇ 1̇ 6̣ 1. 2 | 7.̣ 6̣ 5̣ (6̣ 5̣ 3̣ 5̣ 1̣ | 6.̣ 1̣ 5̣ 4̣ 3̣ 2̣) | 1̇ 1̇ 5 1̇ 6̇ 5 |
不 放 手， 一 包 点 心

5. 2̣ 3̣ 5̣ 5̣ 3̣ 2̣ 1̣ | 2̣ 1̣ 1̣ 0 0 | 2̣ 3̣ 1̣ 1̣ 6̣ 5̣ | 3̣ 5̣ 6̣ 6̣ 5. 6̣ 1̣ |
不 离 身。 真所谓芥菜籽肚肠量气

1̇ 6̇ 0 1̇ 1̇ 6̇ 5̇ | 5̇ 5̇ 0 3.̇ 5̇ 2̇ 1̇ | 1̇ 6̇ 1̇ 3̇ 5̇ 2̇ 1. 6̇ 5̇ | 5 - 0 0 |
小， 势利母亲偏偏 养着小气女钗 裙。（方白）表姐！

回原速
2 3 3 1. 2 3 5 | 5 6 1 6 1 1 6 0 | 1. 6̣ 5̣ 3̣ 5̣ 2̣ 1̣ |
（唱）我本当 轿不坐来船 不 乘， 双 手 捧到河南

1̇ 6 5̇ 6̇ 1̇ | 1 0 0 0 5̇ 5̇ | 6̇ 6. 6̇ 5̇ 5̇ 2̇ 1̇ 2̇ 3̇ |
太 平 村， 只是这包点心非寻

3̇ 2̇ 1̇ 6̇ (6̇ 5̇ 4̇ 3̇ 2̇ 1̇.) | 5 5 | 1̇ 1̇ 5̇ 6̇ 3̇ 5̇ 2̇ | 6̇ 1̇ 6̇ 5̇ 2̇ 5̇ 6̇ 5̇ 3̇ |
常， 还是隔日请别人 带 到 河南

♩=66
| 1̇ -)
2̇ 6̇ 1̇ 1̇ 2̇ 3̇ 5̇ 2̇ 3̇ | 1̇. (3̇ 2̇ 3̇ 7̣̇ 6.̣ 1̇ | 3.5 61 54 32 | 6̇ 6̇ 1̇ 6̇ 1̇ 2̇ 1̇ |
坟 堂 门。 （陈唱）谁 知 表 弟

5̣ 3̣ 5̣ 2̣ 1̣ 6̣ 1̇ 5̇ 1̇ | 2̇ 6̇ 5̇ 3̇ 5̇ 3̇ 2̇ 1̇ - | 7̣̇ 6̣̇ 5̣ (6̣ 5̣ 3̣ 5̣ 1̣ |
多 了 心，

6. 1̇ 5̣ 4̣ 3̣ 2̣) | 3̇ 1̇ 2̇ 3̇ 5̇ 3̇ 2̇ 1̇. 1̇ | 2̇ 1̇ 6̇ 1̇ 1̇ 5̇ 5̇ 6̇ 5̇ 3̇ |
他 哪 知 点 心 之 中 有

高唱入云 彬彬腔

008

点心。表弟呀！我把点心交给你，

万望你 一路之上 要 当

心。

（方唱）待等 方卿头上 有 功 名，

再到襄阳来望表

亲。 （陈唱）你无 论功名

成 不 成，

【簧调·落调】（收腔）

切莫 要

【簧调·收腔】

断绝襄阳一脉

亲。

名段赏析

　　这是锡剧《珍珠塔》中《赠塔》一折，也是王彬彬、梅兰珍的代表性唱段之一，曾于1989年获得中国唱片公司颁发的全国首届"金唱片奖"。

　　《赠塔》前面四句用【铃铃调】，这一小段是前奏，演唱时感情真切，特别是表达了"表弟带到河南去，母子二人吃不尽"的一番情意。从"你拿了这包干点心"开始至结束都是用的【簧调·中急板】，二者都是 $^\flat$B宫1—5定弦。【中急板】常用 $\frac{2}{4}$ 拍记谱，但每小节内音符排列比较密集，演唱者唱起来甚感吃力。因此，本唱段用 $\frac{4}{4}$ 拍记谱。因陈翠娥将价值连城的珍珠塔暗藏在点心盒内，不能明说，只得千叮万嘱，三次相赠，三次嘱咐，要方卿带好"这包干点心"；而方卿误认为"势利母亲偏偏养着小气女钗裙"，十分不悦。唱腔表现出二人不同的心情，颇有喜剧效果。

　　演唱者着意速度、力度变化，以行腔繁简对比为主要特点，表现出身为御使千金的女主人公，一反母亲势利负义而以恩报德、诚挚善良的内心。

　　王彬彬和梅兰珍是锡剧生行和旦行中影响力最大的一支流派，为锡剧界公认的"彬彬腔"和"梅派唱腔"，也是锡剧中最具代表性的"黄金搭档"，是新中国成立后把锡剧唱腔艺术推上一个较高审美层次的开拓者，也是锡剧在华东奠定三大剧种之一地位的重要贡献者。

行来已到九松亭

《珍珠塔·许婚》方卿唱段

钱　惠　荣 整理改编
东　草、章德瑜 音乐设计
王　彬　彬 演唱

1=♭E 2/4

(5 4 3 5 2 | 1. 2 | 3 4 3 2 | 1. 2 7 6 | 5 5 3 5 | 1 -)|

【大陆调】

1 2 5 | 3 1 2 3 2 | (2. 3 2 1 | 6 1 2) | 3 2 1 | 6. 1 2 3 | 1. (2 |
行来已到　　　　　　　　　　　　　九松亭,

3 4 3 2 | 1 2 7 6 | 5 5 3 5) | 1 1 2 3 5 | 3 2 1 6 5 | (5. 6 7 6 | 5 3 5) |
　　　　　　　　　　　　　　　腹中　饥饿

6 1 | 3 5 2 5 3 | 2. 1 6 5 | 3. (2 | 3 6 5 6 | 3 4 3 2) | 3 | 5 2 |
头　发　昏。　　　　　　　　　　　　　　　　　　　　　两腿

【大陆调·拖腔】

7 6. | (6. 7 6 5 | 3 5 6) | 3 5 2 | 7 5 6 | 6 6 | 7 6 5 4 | 5 - |
酸软　　　　　　　难行　走,

【大陆调·中板】

(3 5 2 3 | 5 6 5 2 | 2 5 3 5 | 1 -) | 3 5 2 3 | 3 2 1 6 5 | (5. 6 7 6 |
　　　　　　　　　　　　　　　吃点　点心

5 3 5) | 6 1 | 2 1 5 3 | 2. 1 6 5 | 3. (2 ‖: 3 6 5 6 | 3 4 3 2 | 1 6 1 2 |
养　养　神。

3 -) :‖ 1 2 5 | 3 3 2 | (2. 3 2 1 | 6 1 2) | 1 2 5 | 3. 5 2 1 |
饿死不吃　　　　　　　　　　　　陈家食,

【大陆调·落调】（落腔）

1. (2 | 3 4 3 2 | 1 2 7 6 | 5 5 3 5) | 1 2 5 | 3 2 1. | 6 7 2 |
哪怕是　　　　　　　　　　　　　　龙肝

6 3 5. | (5. 6 7 6 | 5 3 5) | 3 2 6 | 1 | 3 5 | 2. 1 6 5 | 3 - ‖
凤肺　　　　　　　　　不动　我　　心。

一夜工夫大雪飘

《珍珠塔·跌雪》方卿唱段

钱惠荣 整理改编
东　　草 编曲
王彬彬 演唱

一见珠塔心惊喜

《珍珠塔·跌雪》方卿唱段

钱　惠　荣　整理改编
东　草、章德瑜　音乐设计
王　彬　彬　演唱

这是一页简谱（工尺谱式数字简谱），主要为戏曲唱腔谱。歌词如下：

害得我饥寒孤苦在今朝。

转1=♭E（前3=后7）

（方白）我手，（唱）手已僵，（方白）我足，

【大陆调·中板】

（唱）足已麻，浑身冰冷力已消。

茫茫关山千里遥，

这样岂能把河南到。

渐快

【大陆调·甩腔】

行来已到黑松林，

【大陆调·拖腔】

（打击乐）

【大陆调·收腔】

（打击乐）（啊呀）求好汉高抬贵手把我饶。

一跤跌得魂魄消

《珍珠塔·跌雪》方卿唱段

钱惠荣 整理改编
东草、章德瑜 音乐设计
王彬彬 演唱

名段赏析

"彬彬腔"的主要特点是腔高、气足、字有力,通俗流畅旋律美。而"一夜工夫"这一由三个小段组成的"跌雪"唱段,很好地体现了这些特点。

"一夜工夫大雪飘"移植南方调唱腔与【大陆调】嫁接、糅合,在旋律上做了某些发展,在音区上根据王彬彬的特点设计得比较高而宽,旋律跳动较大。中间有四拍以上的长音,如气息短促,嗓音略差就会感到声嘶力竭,但王彬彬经过融会和长期的磨合把这一段唱腔唱活了。他转腔圆润,韵味绵长,在演唱长音时气息掌握既匀称又充沛。唱高音如长空雁鸣,激越清亮,唱低音声如洪钟,余音绕梁,长久不息,既准确地表达了人物感情,又给人以美的享受。

当强盗邱六乔劫去了方卿的珠塔,方卿唱出"一跤跌得魂魄消"时,同样用【簧调·散板】起腔,但这一句的旋律跨度更大,从高音"$\dot{1}$"到低音"$\underset{.}{5}$",总共有十一度之差。特别是唱到"枉费表姐心一片"时,重复了三个"心"字,并且把平时较少使用(在"彬彬腔"中也很少使用)的偏音"4"连续四小节,放在了主要位置。唱段最后转换了调性,从A宫 1—5 定弦,转到 D宫 $\underset{.}{5}$—2 定弦。唱腔也从【簧调】腔系转到【大陆调】,用【大陆调·散板】和【原板】在越唱越轻、越唱越无力、气若游丝的状态下结束了全曲。

"跌雪"是一段很有代表性的"彬彬腔",在这一组唱腔中,王彬彬充分发挥了他嗓音宽阔、气息充沛、送音远、字正腔圆、板头稳定等演唱特点,中间还不时用哭音、颤音及柔和滑动的喉音来演唱,如泣如诉,催人泪下,唱出了方卿对表姐的一片歉疚之情。

这一唱段,把方卿踏上归途时,冒着风雪而行,支撑着雨伞,跌扑在风雪中艰难跋涉的艺术形象表现得淋漓尽致。

三年前受辱在兰云堂

《珍珠塔·荣归》方卿唱段

钱惠荣 整理改编
东草、章德瑜 音乐设计
王彬彬 演唱

一见侄儿到襄阳

《珍珠塔·盘侄》陈培德、方卿唱段

钱惠荣 整理改编
朱宝祥、王彬彬 演唱
章德瑜 记谱

$1=\flat B$ $\frac{2}{4}$ $\frac{3}{4}$

【簧调·起腔】

(陈唱)一见侄儿到襄阳，不由姑爹喜满腔。听说你黄州道上遇强人，何人救你转回乡？

【簧调·中急板】

(方唱)来了江湖毕先生，教我方卿道情唱。(陈唱)前三年你来襄阳，面容憔悴黑又黄，今日你到襄阳，面如桃花春开放，又是亮来又是光，绝不会流落江湖道情唱。(方唱)我唱道情上中下三不

高唱入云彬彬腔

018

7 6 5 (5351 | 6. 1 5432) | 5 6 1 6 5 | 2 3 5 3 2 1 | 1 0 |
唱,　　　　　　　　　　　侄儿乃是上等唱,

6 5. 6 1 5 | 6 1 | 3. 6 5632 | 1 0 | 1. 1 3 5 |
一不跑落乡,　　二不赶集场,　　三不沿门

6 6 1 | 6 5 3 5 5 | 2 1 3 2 1 | 6 6 5 5 | 1 1 3 5 3 |
踏街坊,　专走大户大门墙,　不受那　风吹雨淋

6 6165 5 | 5 3 5 2321 | 1 2326 | 1.(327 6.1 | 3.561 5432) |
太阳晒,　因此我脸上红堂　堂。

5 56 535 | 2161.2 | 765 (5351 | 6.1 5432) | 5 5 3 |
(陈唱)你唱道情踏街沿,　　　　　　　我问你

1561 65 1 | 2312 352 | 2 0 | 1. 1 3 6 | 5 6 1 1 |
一日能赚多少　钱?　(方唱)好的辰光几十千,

5 6 6 5 | 5.2 35 321 | 1 0 | 5 5. 6 5 | 6 6. 1 | 5 5. 6123 |
少时也有五六千。　　一张牙床独自眠,一块豆腐

3 5. 5. 3 | 5 5 3 5 5 | 6 6165 5 | 2 2 3 5 6 3 | 2 2326 1 |
独自煎。吃鲜鲜着鲜鲜,　跑江湖好似　活神

1.(327 6.1 | 3.561 5632) | 1 5 6 5 | 1 6 5 5 3 5 | 5 5. 3 |
仙。　　　　　　(陈唱)姑爹是　西台御史十三

2 3 2 1 5 1 | 7. 6 5 (5351 | 6.1 5432) | 1 5 6 5 3 | 1561 6531 |
年,　　　　　　　　不如你走江湖来

2 1. 352 | 2 0 5 | 3 5 5 3 5 | 2 1. 615 | 6 0 |
踏街　沿,　我　御史府里不要　蹚,

```
3 5 6  5 3 2 1 | 1 1 5 6 1 | 1  0 | 1 6 5 5 | 2 5 5 |
你带  姑爹 一同     去。      你在 前面 道情 唱，

5 6 5 3  5. 3  2 1 6 | 1  2 3 1 6 | 1.(5 6 1 | 3. 5 6 1 5 4 3 2) | 1 6 1  1̇5 |
我与你去 背褡裢来 凑铜   钱。                                （方唱）唱道  情

5 5 6  1 3 5 | 5̇2 1 6 1 2 | 7 6 5 (5 3 5 1 | 6. 1 5 4 3 2) | 6 5. 6 1 |
也有 好来 也有 坏，         只怕 碰到

2 2 3 | 5. 1 6 2 | 2 3 5 | 6. 1 2 2 | 5 6 5 3 |
阴雨 天。  呒不铜钱 进饭店， 弄得吃着 不连欠，

6 6 6 5 5 | 6 6 5 | 2 2 3 3 2 1 6 | 1  2 3 1 6 | 1. (3 2 7 6. 1 |
裤子 短衫 进当店，  赛过 遇着 逃荒  年。

3. 5 6 1  5 4 3 2) | 5̇3 6 5 | 5 5 6 5̇3 5 | 2. 6 1 2 | 2 5. (5 3 5 1 |
           （陈唱）你 不要   在我 面前 来 说    谎，

6. 1 5 4 3 2) | 1 5 1 6 5 1 | 2 3 2 1 2  3̇3 2 | 2  0 | 5 6 5 5̇5 |
             姑爹 不会 上你  当，      我看你

5 1. 6 5 5 | 6 3 6 5 | 6 5 3 2 1 6 | 1  2 3 1 6 | 1. (3 2 7 6. 1) |
额角 头上 有 纱帽 印， 一定是 高官 伴君  王。

5 5 6 2 | 2 6 7 2 | 3 6 5 (5 3 5 1 | 6. 1 5 4 3 2) | 1 6 5 3 5. |
（方唱）我唱道情 到 丹阳，                              丹阳 箬帽

5 3 2 1 | 6 6 1 2 1 | 3 5 5 | 6 6 5 5 | 5. 5 3 5. | 2 2 3 5 |
有名望。 六月里太阳 毒煞人， 因此我 买只箬帽 头上 戴，

【簧调·落调】（落腔）
1 1 6  3 5 5 | 1 1 1 | 1.(5 6 1 | 3. 5 6 1 5 4 3 2 | 1 - )‖
箬帽 印子在 额角     上。
```

我把你从头看到脚跟梢

《珍珠塔·羞姑》方卿、方朵花唱段

钱　惠　荣 整理改编
东　草、章德瑜 音乐设计
王　彬　彬、汪韵芝 演唱

$1=\flat B\ \dfrac{2}{4}$

【老式簧调】

（方朵花唱）我把你（呀）从头看到脚跟梢，看的你（呀）浑身上下全不好；你是蚱蜢头皮尖又小，怎样好戴乌纱帽？最小的纱帽也戴不牢，只好戴只破凉帽。

【老式簧调】

（方卿唱）娘说我头儿圆圆生得好，一定要戴乌纱帽；戴了纱帽还嫌小，脱落纱帽换相貂。

【老式簧调】

（方朵花唱）你是狗格背皮蛇格腰，怎样好穿大红



袍？只好穿件破棉袄，腰里结根烂稻草。

【老式簧调】
（方卿唱）娘说我虎背龙腰生得好，一定要穿大红袍，脱落红袍换紫袍，腰束金镶白玉御骨套。

【老式簧调】
（方朵花唱）你是拐腿驴子脚不好，怎样好穿粉底皂？只好草鞋一双脚上套，手捧渔筒满街跑。

【老式簧调】
（方卿唱）娘说我三世修来一双罗汉脚，一定要穿粉底皂。御道街前七道后七道，开锣喝道真光耀，金銮殿进进出出，出出进进，摇摇摆摆，摆摆摇摇见当朝！

名段赏析

势利姑母看到方卿改扮的唱道情艺人信以为真,把方卿从头到脚看了一遍,认为一无是处,肯定不会做官。这段唱腔在《珍珠塔》同场戏时期称作"十不好"唱段。无锡市锡剧院的演出,采用对唱形式,表现方卿据理一一反驳,妙趣横生。

方朵花与方卿唱的都是【老式簧调】。前者想急于弄清方卿究竟做了官没有,速度较快;而后者故意卖弄"关子",出姑母的洋相,所以速度较慢。这段唱板头工整,节奏感较强,旋律平直,要求演员吐字清楚,韵味厚实,有浓郁的锡剧味道。【老式簧调】适合反面人物、喜剧人物或老生、老旦、彩旦等演唱,它的特点是唱腔干脆利落,无长腔,不拖泥带水,往往带有调侃的成分,旋律与唱腔都比【簧调】简化,但腔幅不减,它在开唱前和唱完第一句子后都有一句跳动性较强的下行小七度过门。

起唱前过门:$\underline{6}\ \underline{2}\ \ \underline{2}\ \underline{3}\ \underline{2}\ |\ \underline{1}\ \underline{1}\ \ 1\ \ 0\ |$,唱完后过门:$\underline{\dot{1}}\ \underline{\dot{1}}\ \underline{6}\ \underline{\dot{1}}\ \underline{2}\ |\ \underline{2}\ \underline{3}\ \ 5\ \ |$。

叹人生势利心

《珍珠塔·羞姑》（道情一）方卿唱段

钱惠荣 整理改编
东草、章德瑜 音乐设计
王彬彬 演唱

列国年有个小苏秦

《珍珠塔·羞姑》（道情二）方卿唱段

钱惠荣 整理改编
东草、章德瑜 音乐设计
王彬彬 演唱

1=♭E 2/4

【道情调】

(6 61 35 2 | 1 6 5.) | 6. 1 35 2 1 | 1 6 5. | 1 1 2 15 6 1 |
　　　　　　　　　　　　列　国　年　　　有　个　小　苏

3 - | 3. 5 2 3 1 | 1 6 5. | 1 1 5 12 6 5 | 5. 6 3 2 1 |
秦，　　　身　贫　苦，　　求　功　　　　名，

5 5 3 21 2 3 | 5. 1 6 1 5 | 5. 6 1. 2 | 3. 5 23 1 7 | 6 - | 3. 5 2 3 1 |
初　次　不　第　转　门　　庭。　　　　　　　　父　不　认

1 6 5. | 1. 2 6 1 6 5 | 5. 3 | 3. 5 2 3 1 | 1. 6 5 5 |
子，　　兄　不　认　弟，　嫂　不　认　叔，

1. 2 6 1 6 5 | 5. 3 (5 3 2 1) | 5 5 3 21 2 3 | 5. 1 6 1 5 | 5. 6 1. 2 |
妻　不　认　夫，　　全　家　人　把　他　来　看

3. 5 23 1 7 | 6 - | 6 6 (6 1 5.) | 3. 5 2 1 6 5. | 1 1 2 12 6 5 |
轻。　　　　　苏　秦　　　胸　怀　　　有　大

3 - | 1. 2 6 5 | 1 1 2 6 1 6 5 | 5 3 5 3 2 1 | 5 5 3 21 2 3 |
志，　名　不　惊　人　不　灰　　心。　　到　后　来

5. 1 6 1 5 | 5. 6 1. 2 | 3. 5 23 1 7 | 6 - | 2 2 2 3 1 | 5 5 3 5 1 |
六　国　封　相　出　皇　　城，　　　　　不　贤　嫂　香　盘

2. 35 2 - | 6 6. 6 5 | 1 35 2 1 | 1. 3. | 5 6 - ‖
顶，　　　　十　里　亭　跪　接　小　苏　　秦。

自从那年分别后

《珍珠塔·小夫妻相会》陈翠娥、方卿唱段

钱 惠 荣 整理改编
东 草、章德瑜 音乐设计
王彬彬、梅兰珍 演唱

1=♭E 2/4

【大陆调·中板】

(0 4 3 2 | 1 2 5 3 2 7 6 | 5 5 3 5 2 3 | 1 . 6 1 2) | 5 6.1 3 5 | 6 6 5 3 |
　　　　　　　　　　　　　　　　　　　　　　　　　　　　(陈唱)自　从　那　年

2.(3 2 5 | 6 1 2) | 1 5 6 1 6 | 5 6 3 2 | 3 5 6 3 | 3 2 1 2 3 2 |
分　别　　　　　　　　　　　　　　　　　　　　　　后，

| 1 -) |
3 1. (2 | 3 4 3 2 | 1 2 5 3 2 7 6 | 5 5 3 5 2 3 | 5 6 6 5 | 5 3 1 2 1 |
　　　　　　　　　　　　　　　　　　　　　　　　　　　　　　闻 听 你 遇 盗 我

3 5 2 2 | 6 5. | 3 5 6 5 3 | 6 6 5 5 3 2 | 1 2 1 6 6 | 5 6 5 3 1 |
痛 断 　 肠。　愚 姐 再 三 叮 嘱 你，　有 官

2 1 5 6 5 | 5 3 2 1 1 6 1 | 1 0 | 2 3 3 1. | 6 5 3 5 6 | 6 1 6 5 3 2 |
无 官 要 到 襄 阳。　谁 知 你，一 去 三 载 无 音

1 2 1 6 6 | 2 1 4 | 5 3 2 1 | (0 4 3 2 | 1 7 1) | 2. 3 1 |
讯，　害 得 我，　害 得 我，　　　　　　　　　害 得 我

6 6 5 | 3 5 2 3 2 | 6 5. | 5 5 3 2 3 2 1 | 6 1. | 6 4 3 5 3 2 |
爹 爹 常 盼 望。　三 年 来 你 受 尽 风 霜

2 3 1. | 2 3 1 | 6 3 6 | 5 3 2 1 6 1 | 5.(6 7 6 | 5 3 5) |
苦，　只 怪 我，　当 初 留 你

3 6 1 | 6 5 3 2 1 | 3 5 2 1 1 6 5 | 3 - | (3 6 5 6 | 3 4 3 2 |
少 主 张。

高唱入云 彬彬腔

026

| 1 6̇ 1 2 | 3 -) | 5. 3̱5̱ 6̱3̱ | 5 7̱2̱ 6 | (6̇. 7̱6̱5̱ | 3̱5̱ 6) |
(方唱)表　姐　　　　　　　　为　何

| 5̱2̱ 3̱5̱ | ⁵2̱. 1̱1̱ 2̱6̱ | 5. (6̇ | 3̱5̱ 6̱1̱ | 5. 6̱4̱3̱ | 2̱5̱ 3̱2̱ |
这　样　　讲？

| 1 -) | 5 ⁵2̇ | 3̱5̱ 2 | 2̱3̱ 5̱6̱ | 5 - | 3̱3̱2̱ 1. 1̱ |
　　　　　你　待　方　家　情　意　长，　三　年　前　你

| 4. ³3̱5̱ | 2̱1̱ 1 | 3̱5̱ 2̱3̱2̱6̱ | 1 - | 2̱3̱ 2 | 3 5̇ |
推　脱　点　心　把　珠　塔　　赠，　如　今　是　情　更

| 3̇.5̇ 2̇ | 2̱6̱ 7̱2̱7̱6̱ | 5 - | 3̱3̱2̱ 1 | 6̱ 4 | 3. 2̱ 1. |
深　来　意　更　长。　三　年　来　人　在　他　乡

| 2̱2̱3̱2̱6̱ | 1 - | 7 7̱2̱ | 6̱7̱6̱3̱ 5 | (5̇. 6̱7̱6̱ | 5̱3̱5̱) |
心　在　此，　深　深　怀　念

| 3̱1̱ (2̱ | 3̱1̱ 2̱1̱1̱ | 2̱) 3̱1̱ | 2 3̱5̱ 2̱1̱ | 1. 2̱ 6̱5̱ |
好　　　　　　　　　好　襄　阳。

| 3. (2̱ | 3̱6̱ 5̱6̱ | 3̱4̱ 3̱2̱ | 1̱6̱ 1̱2̱ | 3 -) | ¹6̇ 3̱5̱ 6 6̱5̱3̱1̱ |
(陈唱)襄　阳　虽　好

| 2̱3̱2̱. (3̱2̱1̱ | 6̱1̱ 2) | 5. 6̱ 3̱2̱ | ¹6̇.1̱5̱ | 3.5̱ 6̱1̱3̱ | ³2̱1̱ 2̱3̱ |
是　襄　　阳，

| 1. (2̱ | 3̱4̱ 3̱2̱ | 1̇.2̱ 7̱6̱ | 5̱5̱ 3̱5̱ | 1 -) | 5 6̱4̱ | ⁵3̇.2̱ 1 |
万　望　你

常留襄阳读文章。今与你把舅妈接到我家来，(方唱)不知母亲身落在何方。为子不能行孝道，万分忧急痛断肠，(陈唱)舅妈寻你早到此，寓居城中白云庵堂。

【大陆调·拖腔】

(方唱)辞别表姐庵中去，

【大陆调·收腔】

(陈唱)愚姐与你一同前往。

名段赏析

　　该唱段是陈翠娥和方卿离别三年之后重逢时所唱,既有关切之情,又有腼腆之意。常州市锡剧团的演出是设计两人在花园中相见,故名"后园会";无锡市锡剧院的演出是设计两人在兰云堂见面,因名"小夫妻相会"。无锡市的唱句中有"害得我爹爹常盼望",在唱到"害得我"时停顿一下,略有羞涩地把自己改口为"爹爹盼望"。方卿同样在思念"好"字上停顿一下,把思念"好表姐"改口成"好襄阳",从而增加了不少感情色彩。

　　全曲用【大陆调】演唱,旋律抒情流畅,语气亲切,略带羞涩。

万里风霜路途长

《珍珠塔·投亲》（电影版）方卿唱段

钱惠荣 整理改编
东草、章德瑜 音乐设计
王彬彬 演唱

1=♭E 2/4

【大陆调·拖腔】

(0 5 3 2 | 1. 2 7 6 | 5 5 3 5 | 1 -) | 1 2 | 3 ³¹²³ 2
万　里　风　霜

(2. 3 2 1 | 6 1 2) | 1 2 | 3. 1 2 | 2 - | 2 ⌄ 1 6 |
路　途　长，

1. (2 | 3 4 3 2 | 1. 2 7 6 | 5 5 3 5 | 3 2 | 1 6 5 |
　　　　　　　　　　　　　母　命　投　亲

(5. 6 7 6 | 5 3 5) | 6 1 2 | 3 5 2 5 3 | 2. 1 6 5 |
　　　　　　　　　　离　　故　　乡，

3. (2 | 3 6 5 6 | 3 4 3 2 | 1 6 1 2 | 3 -)|

【南方调】

3 3. 6 1 | 3 3 6 1 | 2 - | 3 5 3 2 1 6 5 | 5 | 6. 1 6 1 |
嫡亲　姑　母　　　　　　可　依　　靠，

2 ²³² 1 | 3. 5 2 1 6 5 | 1 - | 2 3 6 1 | 3 5 3 2 | 1 6 5 |
　　　　　　　　　　　　　满　心　欢　喜

(5 7 6 5 6 1 5) | 6. 1 2 3 | 7 6 5 | 5 (5 6 1 2 6 5 | 1 -)‖
到　襄　阳。

月色迷茫往事堪伤

《珍珠塔·荣归》（电影版）方卿唱段

钱 惠 荣 整理改编
东 草、章德瑜 音乐设计
王 彬 彬演唱

$1=$ ♭E $\frac{2}{4}$

【延伸大陆调】

(2 5 3 2 | 1. 2 7 6 | 5 5 3 2 | 1 —) | 3 3. | 3. 2 1. |
　　　　　　　　　　　　　　　　　　　　月　色

3. 5 2 3 2 | 1. 6 5 | (3. 3 3 5 | 2 1 7 6 | 5 —) | 3. 2 3 5 |
迷　　茫　　　　　　　　　　　　　　　　　　往　事

3 2 1 3 5 | 1 2 3 | 2 6 7 2 7 6 | 5. (6 | 3 5 2 3 |
堪　　伤，

5 6 5 3 | 2 5 3 2 | 1 —) 5 3 5 | 2 3 2 1 6 5 | (5. 6 7 6 |
　　　　　　　　　　　　锦 衣 难 解

5 3 5) | 6 1 2 | 3. 5 2 5 3 | 2. 1 6 5 | 3. (2 | 3 6 5 6 |
愁　满　　　肠。

3 4 3 2 | 1 6 1 2 | 3 —) | $\overset{3}{2}$ 2 | 2 — | 3 5 6 |
　　　　　　　　　　　三 年 前　穷 途

$\overset{72}{7}$ $\overset{7}{6}$ | (6. 7 6 5 | 3 5 6) | 6 1 | 7. 2 | 6 5 6 1 6 |
遭 劫　　　　　　　　　　　命 险 丧，

5 — | (3 5 2 3 | 5 3 5) | 7 2 5 6 | 7 6 7 | (0 2 7 6 |
毕 大 人

救往江西读文章。赴考荣归河南不见生身母，未卜生死悲满腔。今日巡抚到襄阳，二次再去见姑娘。但愿姑母变了样，

【大陆调·甩腔】
往事一笔勾销光。如若姑母不变样，我不免趁此机会，一曲道情，

【大陆调·收腔】
惊一惊她的势利心肠。

我为你遭灭门奔波亡命

《孟丽君·详容》皇甫少华唱段

倪　松、方　白 整理改编
徐澄宇、章德瑜 编曲
王　彬　彬 演唱

$1=\flat E$ $\frac{2}{4}$

【大陆调·中板】

(0 4 3 2 | 1 1 2 3 6 | 5 5 3 5 2 3 | 1　1 6) | 1　2 5 | 3. 2 1 |
　　　　　　　　　　　　　　　　　　　　　　　我　为　你

3. 5 3 1 | 2. 3 2 | (2 3 5 3 2 1 7 6 1 2) | 3　2 1 | 1　3 5 6 |
遭　灭　门　　　　　　　　　　　　　　　　奔　波　亡

1　2 3 | 2 6 7 2 6 | 5 (5　5 | 3. 5 3 5 6 5 6 1 | 5 6 4 3 | 2 5 3 2 3 |
命，

1　1 6) | 5　6 2 | 7. (6 5 6 7) | 2　2 | 3 5 3 5 | (5. 6 5 6 7 2 |
　　　　　我 为 你　赴　疆　场

2 7 6　5) | 3. 5 3 2 | 1. 2 3 5 | 5 3 2 1 6 5 | 3 (6 5 6 | 3 4 3 5 2 |
　　　　　舍　死　忘　生；

1 6 1 2 | 3 3 2 3 2 3 5) | 2　3 5 3 2 | 2 (2 3 7 6) | 1.　1 | 7 2 7 5 6 |
　　　　　　　　　我 为 你　　　　　　　　每 日 里

(6. 7 6 5 | 3 5 6) | 1　1 | 1 3　5 6 | 1　2 3 | 2 6 7 2 6 |
　　　　　寸 肠　九　转，

5 (5　5 | 3. 5 3 5 6 5 6 1 | 6 5 4 3 | 2 4 3 5 2 3 | 1　1 6) |

$\widehat{7\cdot\ 7}\ 6\ 2\ |\ 7\ (7\ 6\ 5\ 6\ 7)\ |\ \widehat{7\ 7}\ 6\ 7\ |\ 2\quad \widehat{6\ 5}\ |\ \widehat{3\ 3}\ \widehat{5\ 6\ 1}\ |$
我 为 你　　三 年　之 久　不 望

$5\ (5\ \ 3\ 5\ 2\ 3)\ |\ \widehat{6\ 1}\ \widehat{1\ 7\ 6}\ |\ 0\ \widehat{3\ 2\ 1}\ |\ \widehat{3\ 3}\ 5\ \widehat{2\ 3\ 2\ 6}\ |\ \widehat{1\ 7}\ \widehat{6\ 5}\ |$
亲；　　　　我 为 你　　背 下 了 不 孝 之　名，我 为 你

$\widehat{3\ 5\ 3}\ 5\ 2\ |\ \widehat{6\ 7\ 6\ 3}\ \widehat{5\ 6\ 1}\ |\ 5\ (5\ \ 3\ 2\ 7\ 6)\ |\ \widehat{1\ 2\ 3}\ \widehat{1\ 2\ 6\ 5}\ |$
害 了　一 场　　病。　　　　　　　　昔 日

$\widehat{5\ 3}\ (5\ 3\ 5\ 6)\ |\ \widehat{6\ 6}\ 3\ \widehat{5\ 3\ 5\ 6}\ |\ 1\cdot\ (6\ 5\ 6\ 1\ 2)\ |\ \widehat{3\ 3}\ 5\ \widehat{2\ 3\ 2\ 6}\ |$
里　　　　不 见　　你　　思 念　尤

$\widehat{1\cdot\ 2}\ \widehat{7\ 6\ 7}\ |\ 0\ \widehat{7\ 6\ 7}\ |\ \widehat{2\ 2}\ \#\widehat{1\ 2\ 3\ 5}\ |\ 2\quad 0\ |\ \widehat{2\ 6}\ \widehat{7\ 2\ 6\ 1}\ |$
深，　　今 日 里 见 了　面　　　叫 我 怎

$5\cdot\ (1\ \ 3\ 5\ 6\ 1)\ |\ \widehat{6\ 3}\ \widehat{2\ 3\ 1}\ |\ \widehat{2\ 3\ 2\ 3}\ \widehat{4\ 3\ 4\ 5}\ |\ \widehat{3\ 5\ 3\ 2}\ 1\ |$
忍，　　　　你 在 我 面 前　不　吭　　声，

【大陆调·落腔】
$(0\ 4\ 3\ 2\ |\ \widehat{1\ 6\ 1})\ |\ \widehat{1\cdot\ 2}\ \widehat{3\ 5}\ |\ \widehat{2\ 3\ 1}\ (6\ 1\ 5\ 6)\ |\ \widehat{3\ 3}\ \widehat{5\ 3\ 2}\ |$
　　　　　　　难 道 你 是　　铁 打

$\widehat{1\cdot\ 2}\ \widehat{3\ 5}\ |\ \widehat{5\ 3\ 2\ 1}\ \widehat{6\ 5}\ |\ 3\ (6\ |\ 5\ 6\ 4\ |\ 3\ -\)\ \|$
的　心？

黑板报写满了条条表扬

《红花曲》杨主任唱段

无锡市文化局戏曲创作室编剧
程茹辛、徐澄宇编曲
王彬彬演唱

$1=\flat B \quad \frac{2}{4}$

卅（5̲. 5̲ 5 5 | 3 5 3 2 | 1. 3̲ 2̲ 1 | 7̲ 1̲ 2 ∨ | 1 ……）

【簧调·起腔】
6̲ 6̲ 1̲ 1̲ 5̲ ¦ 6̲ 5̲ 6̲. 5̲ | 5 …… （6̲ 5 ……）|
黑板报 写 满 了

【簧调·中急板】
1 3̲ 5̲ 6̲. 1̲ 5̲ 6̲ |
条 条 表

3̲. 5̲ 2̲ 1̲ 6̲ 1. 2̲ | 2̲ 7̲. 6̲ 5̲ （5̲ 3̲ 5̲ 1̲ | 6. 1̲ 5̲ 4̲ 3̲ 2̲）| 1̲ 1̲ 5̲ 1̲ 6̲ 5̲ |
扬， 肖 桂 英 可 算 得

【簧调·甩腔】
3̲ 5̲ 2̲ 5̲ 3̲. 2̲ 1̲ | 1. 0 | 6̲ 3̲ 5̲ 1̲ 6̲ 1̲ 5̲ | 3̲ 5̲ 2̲ 3̲ 2̲. 1̲ 6̲ | 6̲ 6̲ 1̲ 6̲ 3̲ 5̲ |
一 员 闯 将， 论技术小组内人人过 硬， 不愧 是

【簧调·收腔】
5̲ 5̲ 2̲ 3̲ 5̲ | 6̲. 1̲ 2̲ 3̲ 5̲ 2̲ 3̲ | 1. （5̲ 6̲. 1̲ | 3̲. 5̲ 6̲ 1̲ 5̲ 4̲ 3̲ 2̲ | 1 — ）‖
先进 组 誉 满 全 厂。

春二三月草回芽

《拔兰花》蔡旭斋唱段

钱惠荣、倪松 剧本整理
徐澄宇 编曲
王彬彬 演唱

高唱入云 彬彬腔

```
5 6  1 6.5 5 | 5.2 3 5  3.2 1 | 1.(2 3 5 2 3 1) | 6 5.  i 6 5 |
直到  今朝 转 回 家。         勿张 家 中

5 6  1 1 0 | 3  3 2 1 5  6 1 | 3.5 2 5  3.2 1 | 1.(0 6 5 3 2) |
爹和 妈，  先到 王 家 去 望  大         姐。

                                                【簧调·散板】
6 6 5 5. 0 | i.  i  3 5  6 1 | 5 6 3 2 1 - ∨ 廿 5 5 3 5  6. i 6 |
到王 家   听 说 大 姐 已 出 嫁，      急 得 我

                                      【行路板】
i 6                                    
5 5······ ‖:(5 i 6 i | 5 3 2 3 :‖ 5.6 5 3 | 2 3  5) 5  1 | 3 5 |
                                                  像 万 丈

2 3 | 1  1 | 3 5 | 2 1 | 1 (3.5 | 3 2 | 1 2 | 3 2 | 5 5  3 2 |
高 楼  失 了  脚。

1 2 3) | 2  2  2 | 3 2  3 5 | 3 6  1 | 1  2 | 2 3 1 |
      闻 听 嫁 到 南 村 谢 家   宅， 我 有

3 5  2 | 1  5 | 1  1 | 1  3 (3.5 | 3 2 | 1 2 | 3 2 | 5 5 |
心 前 去 问 她。

3 2 1 2 3) | 2  2  2 | 3 2  3 5 | 3 2  3 | 1 | 2 | 0 |
          行 来 已 到 谢 家 宅，

3 3  2 3  2 | 1 6  5 | 6 1  1 | 1  3 (3 5 | 3 2 | 1 2 | 3 2 |
不知 大姐 住 在 哪 一     家。

5 5 | 3 2  1 2  3) | 2  2  2 | 3  3 2  3 | 5 | 5 6  1 |
    今 日    东 南 风 起 得 这 样

1 | 2  2 | 5 | 5 3  2 | 1 6  5 | 6  6 1 | 3 |
大， 家 家 都 把 门 关 着。
```

我只得伸起腰来踮起脚,一家一

【行路板·落调】

【簧调·中三眼】

家看明白。这一家沿窗坐着一位女娇娃,她面朝里背朝外,一针上,一针下,认认真真绣花帕。头上戴朵素兰花,背影好像王大姐,待我侧旁仔细看一看,

【簧调·散板】

就是我心爱王大姐,待我上前叫应她。

【簧调·中三眼】

未知她

高唱入云彬彬腔

038

```
5   2 3 5 6 ⁵3̲ 5 | 2̲ 6̲ 1  2 3̲ 5̲ 2 3 | 1.(3̲ 2̲ 7̲ 6. 1̲ |
    心中 可  有  我 蔡       旭 斋?

3. 5̲ 6̲ 1̲ 5̲ 4̲ 3̲ 2̲) | 2.  6̲ 5̲ 1̲ 2̲ 3̲ 5̲ | 2 —  2. 3̲ 2̲ 6̲ |
                        手 摸 胸 膛 想         计

7̲ 2̲ 7̲ 6̲ 5.(6̲ 5̲ 3̲ 5̲ 1̲ | 6. 1̲ 5̲ 4̲ 3̲ 2̲ 1. 0) | 1 1. 6̲ 5̲ 5 |
策,                (有 了)        我来 隔个 窗户

3̲ 5̲ 2̲ 1̲ 1 — | 2  2̲ 3̲ ⁵3̲. 0 | 2 2  3̲ 5̲ 3 |
拔兰  花。    倘若 她      心中 有 我

2. 3̲ 5̲. 0 | 5̲ 6̲ 1̲ 1̲ 2̲ 1̲ 1̲ 5̲ | 1̲ 2̲ 6̲ 5̲ 3. 0 |
蔡 旭 斋,   定会 留我 进 去 吃 杯 茶;

2  2̲ 3̲ 5̲. 0 | 2  2  3̲ 5̲. | 2. 3̲ 5̲. 0 |
倘 如 她    心 中 没有 我 蔡 旭 斋,

5̲ 2̲ 2  5̲ 6̲ 6̲ 5̲ 1̲ | 1̲ 5̲ 6̲ 5̲ 3. 2̲ 2̲ | 1 1 ¹6̲ 5 |
也勿会 跑出来问 我讨 兰 花,我是 打定 主意

【簧调·收腔】
2̲ 2̲ 3̲ 5̲ — | 5  5̲ 2̲ 3̲ 5 | 1 — ¹6̲. 2 |
拔兰  花,    看她 对我 讲 啥格

1.(3̲ 2̲ 7̲ 6. 1̲ | 3. 5̲ 6̲ 1̲ 5̲ 4̲ 3̲ 2̲ | 1 — 0  0)‖
话。
```

名段赏析

 这是1954年无锡市锡剧院演出的《拔兰花》中的唱段。【簧调·开篇】是锡剧男腔中最富有旋律性、抒情性和表现力的唱腔之一,一般在心情喜悦、欢快的情况下演唱。由于蔡旭斋是去寻找分别三年,如今已嫁给他人的恋人王大姐,心情十分矛盾和复杂。因此,这段唱腔处理是前两句用【簧调】,首句前四字散唱,高音起腔;后三字腔幅展开,旋律起伏较大,转入抒情优美的【簧调·慢中板】,第三句转入【簧调·长三腔】。【长三腔】有两种唱法,这里在最后一个"良辰美景无心赏"的"赏"字还要往上翻。王彬彬为了表现本唱段人物的特定心理,而把拖腔回绕在中音区的"2"音上,旋律进行平稳,偶尔有大跳,行腔舒缓、柔和,尽量避免潇洒飘逸的成分,音色比较暗淡,增加了悲剧性色彩。通过面部焦虑、忧烦的表情变化,把蔡旭斋归心似箭、心乱如麻的复杂心理展示在观众面前。

三年之前为啥勿来娶大姐

《拔兰花》蔡旭斋唱段

徐澄宇、倪　松　剧本整理
王　彬　彬　演唱
徐　澄　宇　记谱

$1={}^{\flat}B$　$\frac{4}{4}$　$\frac{2}{4}$

【簧调·滚板】恍悟、内疚、申诉地

大姐哎！　你若问我三年之前

为啥勿来娶大姐，我好有一比，好比犯仔旱灾不雨，

【簧调·哭腔】

架起了长车短车，千车万车，错尽错（呃）绝

错到　　　　　　　　底。

【簧调·中三眼】

只错堂前爹和妈，　爹爹说

天上无云不下雨，地下无媒不婚

嫁。请来瞎子把八字排，说你命里

有破败。再请娘舅把媒人做，

【簧调·中急板】

6 6̂5 5 - | 5̇·5 6̂ 6 | 3̂5 5 | 6̂·5 5 | 5·2 3̂·2 | 1· 3 |
拣 好 了　三 月 十 八　另 讨 妻　子 女　娇　娃。我

| 3̂5 5 | 6̇· 3̂5 | 5̂6 1 | 1̇·6 0 | 3̂·5 5 | 1̇6 5 | 6̂5 3 2 |
定 要 与 大 姐　夫 妻 做，　逃 到 苏 州　过 日

【簧调·收腔】

| 1· 0 | 1̇ 1̇ | 6̂·5 5 5 | 6̂6 1̇6 5 | 5·5 5 | 5̂2 5 | 6 3 |
脚。　小 本 生 意　我 一 人　做，想 赚 些　铜 钱 来

| 2̇·6 1 2 | 3·5 2 3 | 1·(3 2 7 | 6· 1̇ | 3·5 6 1̇ | 5 4 3 2 | 1 -)‖
娶　　大　　姐。

窗外边乌烟瘴气遮山城

《江姐》成岗唱段

言自平、钱惠荣、赵方拂等 编剧
徐澄宇、郑　华、章德瑜 编曲
王　　彬　　彬 演唱

$1=\flat B$ 4/4 1/4

(1　2 3 2 1 7 6 | 7.　3 2 3 1 7 | 6 - 1 - | 5 - - -) |

【簧调·起腔】

廿6　6165　5 -（6 5……）| 6 5 3 5 6　5 3 5 2 1 6 | 1.　2 |
窗　外　边　　　　　　　乌烟　瘴气遮　　山

7. 6 5（5 3 5 1 | 6. 1 5 4 3 2）| 5. 6 3 2 1 5 6 1 | 3. 5 2 3　3 5 3 2 1 |
城，　　　　　　　　　　　　　灯 火 万 盏 也　不

1 - 0 0 | 6 6 1 5　6 1 6 5 | 5. 3 5　6 1 6 5 | 5　2 3 5 6　5 3 2 1 |
明，　　黑暗　岁月　年复年，　中华人民

1 - 2 3 1 6 | 1.（5 6　1 | 3. 5 6 1 5 4 3 2 | 1.　6 1. 2 3 2 3 5 |
苦难　深。

2 - 7 2 7 6 | 5 3 5 6 1 7 6 1 2 | 1. 2 7 6 5 6 7 6 7 2 | 6. 5 6 1 2 3 |

【新簧调】

5 4 3 2 | 1 2 1 2 3 5 2 1 2 3 2 | 1.　2 1 2 1) | 5 5 2 3 5 |
　　　　　　　　　　　　　　　　　　　　喜 见 隔 江

2. 6 7 2 | 2 5.（5 3 5 1 | 6. 1 2 1 6 5 | 1.　7 6 5 3 2)|
一　　盏　灯，

5　6 1 6 5 3 1 | 2 3 1 2 3 5 2 | 2 (1 6 5 3 5 2 1) | 3 5 6 5 |
光芒 四 射 把　路　　引。　　　　　　　此 灯 就 是

3. 5 6 1 5 3 2 |（3. 5 6 1 5 3 2) | 5 5 3 2 1 6 5 | 1. 5 3 2 1 |
长 明 灯，　　　　　　　　　　此 灯 就 是 红　岩

【簧调·长三腔】

1. (5 6. 1 | 3 5 6 1 5 4 3 2) | 3. 5 6 1 6 3 | 5 - (5 6 1 7 |
灯。　　　　　　　　　　　　　红　岩　村

6 7 6 5 3 5 2 3 | 5 3 5 6 7 6 5) | 5 - 5 6 | 1 - - - |
　　　　　　　　　　　　　　　　　红　岩

5 - 5 2 3 5 | 2. 5 3 2 1 6 | 2 3 2 - - | 2 1 (2 1 2 3 |
村，

【簧调·中急板】

5 1 5 1 5 2 | 1. 5 6. 5 | 1 1 6 5 6 3 2) | 5 6 1 6. 5 5 |
　　　　　　　　　　　　　　　　　　　革命　种子

3 5 2 5 3 2 1 | 1 - 0 0 | 3 2 3 2 1 0 | 5 3 2 1 2 3 5 |
播　　山　城，　　　　想当初　党的办事处

2 6 1 6 0 | 3 5 5 3 2 1 | 1 1 5 6 1 | 1 - 0 0 |
在那里，　领导人民作斗　　争。

3. 5 5 6 5. | 5 3 2 1 1 6/3 0 | 5 3 2 1 5 6 1 | 3. 5 2 3 3 2 1 |
漫天黑暗党扫光，　光明时光党指

【簧调·甩腔】

1 - 0 0 | 3 6 5 5 - | 2/1 - 2 1 3 5 | 5/2. 1 6 - |
引。　　红岩村，　　红岩　村，

【簧调·流水板】

0 3 | 0 5 | 6 1 5 | 5 | 3 2 1 | 0 3 | 2 3 | 6 | 3 5 |
如同宝石亮晶晶，照得寒冬

5 6 1 | 1 1 6/3 | 0 6 0 5 3 | 6 | 5. 6 3 2 1 | 0 3 2 3 |
添温暖，照得黑夜放光明；照得

高唱入云彬彬腔

044

6. | 35 | 26 | 1 1 | 06 05 | 6 5 | 5.6 | 32 | 1
愁　脸　变　笑　脸，　照　得　山　城　遍　地　青；

03 23 6 | 0 1 1 | 3 35 | #7 6 — (6……) 7 —
照 得 那　嘉　陵　江 上　起

6 5 6 5…… (5. 6 1 3 2.3 21 7 6 5 —)
波　涛，

【簧调·中急板】

6. 6 5　1 3 3 2 1 | 1 6 1 1 0 | 6. 6 5 6 6 5 5
照　得 那　牛 鬼 蛇 神 现　原　形；　照 得 那　千 年 冰 河

5 5 2 3 — | 5. 6 5 2 3 — | 2 2 3 5 2 1 | 1 6 1 2 3 1 6
开 了 冻，　照　得　那　万　年 枯 山 返 了

1. (2 1 5 6. 1 | 3 5 6 1 5 4 3 2 | 1. 1 6 1 5 3 | 2. 3 1 3 2 4)
青。

3 2 3 5 3 2 1. | 3 3 2 1 2 3 | 2. 6. 7. 2 | 7. 6 5 (5 3 5 1
今 日 是　斗 争 越 来 越　复　杂，

6. 1 5 4 3 2) | 3 3 2 1 5 6 1 | 3 5 2 3 2 1 | 1 — 0 0
敌 人　更 加 狡 猾 更　加　狠。

【簧调·甩腔】　　　　　　　　　　　　　　　【簧调·收腔】

6 6 5　5 6 5 5 | 2 1 2 $\underset{5}{3}$ 2.1 6 (6 5 4 3 2 1 —) | $\overset{6}{5}$. 2 3 5
喜 的 是　万 事 有 党 来　指 引，　（白）只要想到党啊！我 工 作 斗 争

1 — 2 3 2 1 | 1. (5 6. 1 | 3. 5 6 1 5 4 3 2 | 1 — — —)‖
更　有　劲。

江姐她一句话儿开心窍

《江姐》成岗唱段

言自平、钱惠荣、赵方拂等 编剧
徐澄宇、郑 华、章德瑜 编曲
王 彬 彬 演唱

凤凰山大火烧我心

《太湖儿女》赵正浩唱段

李俊良 编剧
章德瑜 编曲
王彬彬 演唱

名段赏析

这是现代戏《太湖儿女》中赵正浩的唱段,由无锡市锡剧院根据沪剧剧本移植。1941年夏,日伪军时常渡过太湖到马山岛上抢粮抓人,奸淫烧杀。新四军战士赵正浩因负伤未随军北撤,留下养伤,在地下党员、小学教师柳芳的帮助下,和青年农民大勇、小青等建立了游击小组,机智地与敌人周旋,并与太湖游击队取得联系,在党的领导下正式组建了马山支队。由王彬彬演唱的这一段【大陆调】板头纯正,气息充沛,音质清晰,声音洪亮,是纯正的"彬彬腔"。

一番话听得我浑身力量

《太湖儿女》赵正浩唱段

李俊良 编剧
章德瑜 编曲
王彬彬 演唱

$1={}^\flat E \quad \frac{2}{4}$

【大陆调·中板】

(0 4 3 2 | 1 2 7 6 | 5 5 3 5 | 1 -) | 5 5 3 5 | 5.. 3 |
　　　　　　　　　　　　　　　　　　　　　　　一　番　　话

3. 5 3 1 | 2 3 2 | (2 3 2 1 | 6 1 2) | 3 5 | 5. 6 3 2 |
听　得　我　　　　　　　　　　　　　　　浑　身　力

3. 5 | 2 1 2 3 | 1. (2 | 3 4 3 2 | 1 2 3 6 | 5 5 3 5 |
量，

1 -) | 3 5 | 3 2 1 | 5 3 2 | 1 6 5 | (5. 6 7 6 |
　　　　留　下　来　　打　游　击

5 3 5) | 6 1 | 3. 5 2 1 | 1 2 6 5 | 3 - ∨ | 3 2 |
　　　　拿　定　主　　　张。　　　　　　　　打 鬼

3 2. | 7 6 7 5 | 6 7 6 | (6. 7 6 5 | 3 5 6) | 6 1 |
子　　保　家　乡　　　　　　　　　　　　　　为 民

1 6 5 3 | 1 - | 1 5 6 1 | 5. (5 3 5 7 6 | 5. 6 5 3 |
除　害，　　　　

2 5 3 5 | 1 -) | 3 5 | 3 2 1 | 6 1 | 1 6 5 |
　　　　　　　　与　大　勇　　和　小　青

【大陆调·收腔】

(5. 6 7 6 | 5 3 5) | 6 1 | 3 5 2 6 | 1 - ‖
　　　　　　　　　　共　同　商　　量。

早也想来夜也想

《太湖儿女》赵正浩唱段

李俊良 编剧
章德瑜 编曲
王彬彬 演唱

$1=\flat B$ $\frac{2}{4}$

【簧调·起腔】

廿（2 1······ 6 5······）｜ i i 5 6.5 5······｜1 3 5 6 1 5 i 6｜
　　　　　　　　　　　　　早 也 想 来　　　夜 也

【簧调·快中急】

3.5 2 1 6 1.2｜7 6 5.（6 5 3 5 1｜6. i 5 4 3 2）｜i i 5 6.5 5｜
想，　　　　　　　　　　　　　　　　　　　　　今 夜 想 到

3 3 5 2 3.2 1｜1. 0｜6.5 5 6.5 5｜2 3 2 6 1 1 6｜
这 支　　 枪。　小 小 快 机 二　十 发，

6.5 5 3 5.｜2 1 3 2 1｜3.5 5 6 5.｜5 6 1 6｜
扳 机 一 扣 连 声 响。 有 了 这 支 好 家 伙，

6 5 3 6.1 5｜5.2 3 2 1｜6 5 5 5 3｜2 2 3 5｜
杀 敌 保 国 有 力 量。 快 机 擦 得 亮 又 亮，

5 5 2 3 5｜5 6 1｜1.（5 6. i｜3.5 6 i 5 4 3 2｜1 - ）‖
喜 得 正 浩 心 花　放。

听到母亲要受刑

《太湖儿女》赵正浩唱段

李俊良 编剧
章德瑜 编曲
王彬彬 演唱

$1=\flat B$ $\frac{1}{8}$ $\frac{2}{4}$ $\frac{1}{4}$

【大陆调·紧打慢唱】

(前奏略)

卅3 1 3 31 2.3 2 ……
听到母亲

卅3 1.3 5 2.3 2 ˇ1 ……
要 受 刑，

卅3 5 2 1 6 5 ……
浑 身 热 血

6 1 2 3521
冒 头

卅1. 2 65 3 ……
顶。

卅3 323 12.²2 ……
母亲 为革命

卅31 3.21 ……
甘愿死，

3 25 3.21 6 7 2 65
正浩我 事到临头

3 1. 1 — 1.2 65 3 —
须 冷 静。

$\underline{3}$ 1 | 3 $\underline{23}$ | 2.($\underline{321}$ | $\underline{6\dot{1}}$ 2) | $\underline{3.\underline{5}}$ $\underline{21}$ | 1. $\dot{6}$ |

紧要关头　　　　　　　　　　　想　起

1 0 | $\underline{32}$ 2 | 2 $\underline{\overset{6}{65}}$ | $\underline{\underline{53}}$ 5 | 5 0 | $\dot{6}$ 3 |

党，　党的教育记心上。　　　共产

$\underline{\underline{321}}$ 1 | $\underline{2326}$ 7 \vee | $\underline{76}$ $\underline{5.\underline{6}}$ | $\underline{72}$ $\underline{63}$ 5 | 5 0 |

党员　为革　命不怕流　血和牺牲，

6 1 | $\dot{6}$ 1. | $\underline{2 2 3 2 6}$ 7 | $\underline{76}$ $\underline{5.\underline{6}}$ | $\underline{72}$ $\underline{63}$ 5 |

为 了　民族　求解　　放，为了人民求生

【大陆调·甩腔】

5 0 | 6 1 | $\underline{32}$ 3. | 1 2. | $\underline{2.\underline{3}}$ 2 | ($\underline{2.\underline{3}}$ $\underline{21}$ |

存。　为 了　革命　夺胜　利，

$\underline{6\dot{1}}$ 2) | $\underline{33}$ 5 | 2 1 | $\underline{33}$ 5 | $\underline{21}$ $\underline{23}$ | 1. (2 |

　　百般　考验　不变　　　心。

【大陆调·紧拉慢唱】

1 $\underline{02}$ | $\underline{12}$ $\underline{1\dot{6}}$ | $\underline{12}$ $\underline{1\dot{6}}$) | ꀘ$\underline{12}$ $\overset{5}{\underline{3}}$ $\underline{3123}$ 2……($\underline{2321}$ |

　　　　　　　　　　传来阵　阵

【大陆调·快板】

$\underline{2321}$) | ꀘ$\underline{23}$ $\underline{{}^{\#}4.\underline{5}}$ $\underline{3.\underline{2}}$ 1……|($\underline{12}$ $\underline{1\dot{6}}$ | $\underline{12}$ $\underline{1\dot{6}}$) 3 2 2 $\underline{\dot{6}5}$ |

鞭打声，　　　　　　　　　　声声刺痛

$\underline{53}$ $\underline{56}$ 5 | $\underline{6\dot{1}}$ 1 | 3 $\underline{21}$ | 2 $\underline{2\dot{6}}$ | 1 \vee | 3 1 | 3 2 |

我 的 心。敌人　狠毒将母亲打，我 有心 出

【大陆调·紧拉慢唱】

2 | $\underline{1\dot{6}}$ 5 |($\underline{56}$ $\underline{56}$) | ꀘ$\underline{31}$ 2 $\underline{3.\underline{5}}$ $\underline{21}$ 1 - $\underline{65}$ 3……|

去　救　娘　　　亲。

(3. 3 | 33 | 36 | 56 | 34 | 32) | 3. 2 2 | 2 6. | (6 7 6 5) |
　　　　　　　　　　　　　　　使 不 得 呀,

【快板】
廿 7. 7 7. | 2 6. | 76 5 …… | (56 53 | 56 53) | 3 | 2 | 2 | 2 |
使 不 得 呀,　　　　　　　　　　　　　那 样 做 整

5 | 2 | 65 | 53 | 56 | 5 | (5. 5 55 | 5 1 | 76 | 50 | 53 |
个 计 划 要 化 灰 尘。

2 3 | 5 0 | 5 1 | 7 6 | 5 6 | 5 3 | 5 6 | 5 3 | 5 | 1 | 7 | 6 |

5 1 | 6 5 | 3 5 | 6 1 | 5 6 | 5 2 | 3 4 | 3 2 | 36 56 | 34 32 | 1 6 |

【大陆调·紧拉慢唱】
1 2 | 3 4 | 3 2) | 廿 5 3 3 | ³2 2. 3 2 …… | (2 5 | 4 3 | 2 3 |
　　　　　　　　　　再 听 母 亲

2 1 | 6 5 | 6 1 | 2 3 | 2 1) | 廿 3. 1 3. 5 2. 3 2 1 ……
　　　　　　　　　　　　遭 毒 打,

(1. 1 1 1 | 1 2 | 3 5 | 2 3 | 5 6 | 3 5 | 6 1 | 5 6 | 1 0 | 0) |

【大陆调·落腔】(落调)
2 | 3 5 | 3 2 1. | 7 | 6 7 | 2 | ⁶5 | (5. 6 5 6 7 6
但 愿 她　　　能 够 坚 持

5 3 5) | 1 | 5 3 | 1 6 2 1 | 6. 7 6 5 | 3 — ‖
　　　 挺　 过　　关。

怨老天恨财主生性势利

《金玉奴》莫稽唱段

李彦辉 编剧
王彬彬 演唱
章德瑜 记谱

$1=$ ♭E $\frac{2}{4}$

【大陆调】（十字句慢大陆）

高唱入云 彬彬腔

老天爷明知我衣不遮体，为什么刮风雪漫无边际？我好似夜明珠染上污泥，可笑这天地间不辨贤愚，有一日莫相公状元及第。

【大陆调·拖腔】

名段赏析

　　本唱段选自锡剧《金玉奴》。剧中的莫稽是一名秀才，只因贫穷落魄，沦为乞丐。莫稽自以为满腹经纶，应该得到重用，但他很不走运，又得不到财主们的怜悯，落得个沿门求乞的下场，所以很自然地对财主们产生了憎恶和仇恨。这是莫稽在风雪中倒毙之前唱的一段【十字大陆调】。王彬彬曾师从于善唱悲腔苦调的朱仲明老先生，因此他唱的【十字慢大陆调】特别有特色，节奏平稳，气息匀称，旋律以级进为主，以小跳为辅，并用一些哭音和颤音润腔；唱到激动、气愤时则用脸部表情的变化及加强力度与字音的顿挫，来表现人物的内心变化。这段唱腔的特点是唱词字位拉得开，去掉了说唱性较强的"清板"，用"一起一落"来演唱。这样长腔慢板多了，旋律性增强，更宜于抒发悲愤哀怨之情。当莫稽由于饥寒交迫，而来不及抒发种种美好的向往倒在雪地里时，用了一句"三条腿"的长拖腔，节奏渐慢，越唱越轻，用若断若连、藕断丝连的"游丝腔"来润腔。唱词结构上的"三条腿"和哀怨悲愤、若断若连的长拖腔结合在一起，准确地刻画了莫稽怀才不遇、无可奈何的心情及生命垂危时的挣扎，同时给观众创设了余音回绕、情犹未尽的意境。

眼下只见草房女

《金玉奴》莫稽唱段

季彦辉 编剧
王彬彬 演唱

【簧调·中急板】

(3.5 6 1 | 5 6 3 2 | 1. 2 6 1 2 3 | 2. 3 1 3 2 4) | 6 1 6 5 3 | 5 2 1 6 1. 2 |
　　　　　　　　　　　　　　　　　　　　　　　　　眼下 只见　草　房

7 6 5 (6 5 3 5 1 | 6. 1 5 4 3 2 | 1 1 5 6. 5 5 | 2 3 5 3. 2 1 | 1. 0 |
女，　　　　　　　　　　　雾时　想起　财主　　　　爷。

5 5 1 2 3 5 | 2 6 1 6 1 5 | 6 5 2 1 5 | 1 2. 1 6 5 | 5. 0 |
两处 情景 比　一 比，　相差 十万　八千　　里。

5 6 5 1 6 3 5 | 2 1 6 1 1 | 3 5 5 6 5 3 5 | 3 5 2 3 2 3 1 | 1. 0 |
一个是 舍了 豆浆 再　施衣，一个是 虎势狼威 棍　棒　飞。

5 5. 1. 2 3 5 | 2 1 6 1 6 5 | 3 5 2 1 | 3 5 1 1 6 5 | 5. 0 | 6 6 5 5 |
一面 待人 甜 如蜜，一面 待人 毒如　　砒。　草房女

2 5 3 2 1 1 6 | 1 5 5 3 5 | 3. 5 2 3 2 3 1 | 1 — | 3. 3 3 3 1 2 3 |
财　主 爷，两种 心肠 待　莫　稽。　　我只道 天下之人

【簧调·收腔】

5 3 5 2 1 6 (6 | 5 4 3 2 1) | 1. 5 6 5 | 5 5 2 3 | 2 2 3 5 5 |
皆势　利，　　　　　想不到　还有这　侠骨 柔肠

5 2 3 6 5 | 1. 2 3 5 2 3 | 1. (3 2 7 6. 1 | 3. 5 6 1 5 4 3 2 | 1 —)‖
济困 扶危的　贤 大　　姐。

眼望城楼硝烟漫

《小刀会》刘丽川唱段

何健康 编曲
王彬彬 演唱

太平天王为我尊

《小刀会》刘丽川唱段

何健康 编曲
王彬彬 演唱

【簧调·散板】

心潮天王千里隔，须派能将去金陵。

【高拨子】

杀出重围联天国，飞越险阻飞越险阻请圣兵。

贤弟此去负重任

《小刀会》刘丽川唱段

何健康 编曲
王彬彬 演唱

1=♭B 2/4

【簧调·中急板】

(3.5 6ⅰ 5432) | 3 5 6 5 5 | 3.5 2 6 1. 2 | 7 6 5 (6 5 3 5 1 | 6. ⅰ 5 4 3 2) |
　　　　　　　　　贤弟 此 去 负　　重　任，

6 6 5 3 3 5 | 5 2 3 5 3.2 1 | 1.(2 3 5 2 3 1) | 2 2 1 3 5 6 1 | 5 3 2 1 3 |
须得 捷径 奔　前　程。　　　　　　一路 切莫 多恋我，

6 5 2 3 5 | 5 6 1 3.5 2 | 1.(5 6. 1 | 3.5 6 1 5 4 3 2 | 1. ⅰ 6 1 5 3 |
快马 早日 到 金　陵。

2. 3 1 3 2 4 | 3. 5 6 5 1 | 6 1 5 3 2 3 1 2 | 3 0 4 3 2 3) | 5 5 3 6 5 3 |
　　　　　　　　　　　　　　　　　　　　　　　　　　　　一页　纸片

2 1 5 6 4 | 3.(2 1 2 3) | 1 1 5 6 1. | 5 2 5 3. 2 1 | 1.(3 2 3 1) |
重　千 斤，　　 一颗 赤心 飞 天　京。

5 6 5 ⅰ 6 5 | 6 6 5 5 | 2 2 3 5 6 5 3 | 5 6 1 3.5 2 | 1.(5 6. 1 |
小刀 战士 忠天 朝，　拜见 天 王 表 深　情。

3.5 6 ⅰ 5 4 3 2 | 1. ⅰ 6 1 5 3 | 2. 3 1 3 2 4 | 3. 5 6 5 1 | 6 1 5 3 2 3 1 2 |

3. 5 2 3 1 2 | 2.5 6 1 5 4 3 2) | ⅰ ⅰ 5 6 5 5 | 6 1 1 | 3 3 5 2 2 1 |
　　　　　　　　　　　　　　　 坚守 孤城 待圣兵，　将士 百姓

【簧调·落调】（落腔）

1 2 2 | 2 3 1 3 6 | 5 5 2 3 | 5. 2 3 5 | 5 6 1 3 5 2 | 1 - ‖
把你 等。 但愿你 马到 功成 就，　早日 凯旋 归 大　营。

忽听启祥陷魔掌

《小刀会》刘丽川唱段

何健康 编曲
王彬彬 演唱

【簧调·散板】

忽听启祥陷魔掌，满腔怒火染胸膛。

【簧调·慢中板】

洋鬼子狗官府凶似虎狼，白日行凶太猖狂。残杀大伯绑走潘启祥，普天下还有多少父老在遭祸殃。这码头上豪绅的货物

彬彬腔 高唱入云

【簧调·垛板】

堆成山，穷人的血汗汇成江。累断筋骨饿断肠，受尽欺压把命丧。

【簧调·散板】

中华儿女不可辱，岂容列强逞凶狂。滔滔浦江

【簧调·甩腔】

在咆哮，

【簧调·落调】（收腔）

漫漫长夜盼天亮。

哀哀大地茫茫神州

《信陵公子》信陵君唱段

章紫石 音乐设计
王彬彬 演唱

1=♭E 2/4

【延伸大陆调】

(0 4 3 2 | 1. 2 7 6 | 6 5 3 5 | 1 -) | 3 - | 3 2 1 6 | 3. 5 2 2 |
　　　　　　　　　　　　　　　　　　　　　　　　哀　哀　　　　　大

1 6 5 | (3. 3 3 5 | 2 1 7 6 | 5 3 5) | 1. 2 3 5 | 2 1 3 5 | 1 2. 3 |
地　　　　　　　　　　　　　　　　　茫　茫　神　　　　州，

2 6 7 2 7 6 | 5. (6 | 3 5 6 1 | 5. 6 4 3 | 2 5 3 5 | 1 -) | 5 3 5 |
　　　　　　　　　　　　　　　　　　　　　　　　　　　　　　　看　烽火

2 3 2 1 6 5 | (5. 6 7 6 | 5 3 5) | 1. 2 | 3. 5 2 1 | 3 2 1 6 5 | 3. (2 |
连　天　　　　　　　　　　　　何　日　方　　休。

3 6 5 6 | 3 4 3 2 | 1 6 1 2 | 3 -) | 2 3 5 | 2 - | 2 7 2 | 7 5 6 |
　　　　　　　　　　　　　　　　　　叹　赵国　锦　绣　江　山

(6. 7 6 5 | 3 5 6) | 1 - | 1 3 5 6 | 1. 2 3 5 | 2 6 7 2 6 | 5. (6 |
　　　　　　　遭　蹂　躏，

3 5 6 1 | 5. 6 4 3 | 2 5 3 5 | 1 -) | 5 3 5 | 2 3 2 1 6 5 | (5. 6 7 6 |
　　　　　　　　　　　　　　　　　　　滔滔　江　水

5 3 5) | 6 1 2 | 3. 5 2 1 | 1. 2 6 5 | 3. (2 | 3 6 5 6 | 3 4 3 2 |
　　　　血成　　流。

1 6 1 2 | 3. 5 | 6 6 1 6 1 6 5 | 3 5 3 5 6 5 6 1 | 5. 4 3 2 | 1 6 1 2 | 3 -)

【高唱入云】【彬彬腔】

2 35 | 2 - | 2 72 | 75 6 | (6.765 | 356) | 6 1 |
狠 秦 王 起 干 戈　　　　　　　　　　狼 子

7.656 | 1 0 7 65 61 | 5. (6 | 35 61 | 56 43 | 25 35 |
野　　心，

1 -) | 5.3 2 | 35 27 | 63 56 | 5. 0 | 6 1 1 | 33 5 26 |
　　　以 强 欺 弱 灭 诸　　侯。　我 有 心 复 秦

1 - | 2 2 3 2 | 2 5 | 33 5 27 | 63 56 | 5 0 |
仇， 怎 奈 是 兵 权 不 在 空 拳 赤 手。

33 21 | 123 216 | 5 - | 3 5 | 3.5 27 | 63 56 |
晋 鄙 将 军 兵 十 万，　　无 有 兵 符 调 不

5. 0 | 6 1 1 | 35 2326 | 1. 0 | 2 3.7 | 2.7 | 63 561 |
走。　侯 先 生 定 妙　计，　托 夫 人 把 兵 符

5 - | 321 | 33 21 | 35 2326 | 1. 2 | 76 7 |
偷。 恐 怕 是 镜 中 影 水 中　月

23 56 | 5. 0 | 6 1 6 | 63 321 | 23. 4.5 | 3. 21 |
希 望 少 有， 但 是 又 除 此 策 别 无 他 谋，

【大陆调·收腔】
(0 432 | 171) | 3 25 | 321 | 6 72 | 6.35 | (5.676 |
　　　　　　关 山 月 冷 悠 悠

535) | 6 1.2 | 3.5 21 | 1 - | 23 56 | 1 -) ‖
我 愁 上 加　　愁。

名段赏析

　　这是锡剧《信陵公子》中描写信陵君"窃符救赵"的故事，根据同名越剧本移植。信陵君由王彬彬饰演，在《哀哀大地茫茫神州》这场戏中，他充分运用锡剧唱腔的特色，把【大陆调】的唱法做了改变，扩充了句幅，加强了旋律性，延伸了节拍，把信陵君为国家兴亡深思远虑的感情生动地表达了出来。

　　这是一段长短句的【大陆调】，如按一般的唱法，旋律过于简单，不足以表现信陵君面对赵国遭受战争灾难时的忧思之情。因此，王彬彬把这一句伸展，扩充了句幅，加强了旋律性，把原来的七小节唱腔伸展为九小节。节拍的延伸及前后落音的改变，小腔的运用和缓慢的节奏，使情绪更低沉哀怨。这段唱的起腔和句末的小腔，具有"彬彬腔"的典型音调，被称为"延伸大陆调"而广为流传，为很多同行和晚辈们学唱。这段唱腔是早期较有代表性的"彬彬腔"。

祝家庄上访英台

《梁山伯与祝英台》梁山伯唱段

王彬彬 演唱
章德瑜 记谱

(6.7 2 3 | 7 5 6) | 5̲ 3. 5 | 2.1 1.6 5 — | (3 5 2 3 | 5.6 4 3 |
　　　　　　　　　到　一　关,

2 5 3 5 | 1 —) | 3 5̲ 3 | 5 2 1 6 | 1 5 | (5.6 7 2 7 6 | 5 3 5) |
她 曾 经 比 喻 我 樵 夫

5. 3 5 | 2.3 1 5 3 | 3̲ 2.1 6 5 | 3. (2 | 3 6 5 2 | 3 5 3 2 | 1 6 1 2 |
把　柴　　担。

3 —) | 5̲ 3 5̲ 3 | 2̲ 7 6 | (6.7 2 3 | 7 5 6) | 5.3 5 | 2.1 1 6 |
过　一　山　　　又　一　山,

5. (6 | 3 5 2 3 | 5.6 5 3 | 2 5 3 5 | 1 —) | 5̲ 2. 3 | 3 — |
　　　　　　　　　　　　　　　　她 说 是 她

5 2 1 | 6 1 5 | (5.6 7 6 | 5 3 5) | 5.3 5 | 2 3 1 5̲ 3 | 3̲ 2.1 6 5 |
家 有 牡 丹　　　　等　我　　采。

3. (2 | 3 6 5 2 | 3 4 3 2 | 1 6 1 2 | 3 —) | 5̲ 3 5̲ 3 | 2̲ 7 6 |
　　　　　　　　　　　　　　　　下　了　山

(6.7 2.3 | 7 5 6) | 5.3 5 | 2.1 1 6 | 5. (6 | 3 5 6 1 | 5.6 5 3 |
　　　　　　　到 池 塘,

2 5 3 5 | 1 —) | 3 5 2 3 | 3 — | 5 2 1 | 2 7 6 5 | (5.6 7 2 7 6 |
　　　　　　说 什 么　　水 里 鸳 鸯

5 3 5) | 5 3 5 | 2.3 1 5 3 | 2.1 6 5 | 3. (2 | 3 6 5 6 | 3 4 3 2 |
俩 成　　双。

1 6 1 2 | 3 —) | 5 2 3 5 | 2̲ 7 6 | (6.7 2 3 | 7 5 6) | 5 2 3. 5 |
过 池 塘　　　　　　　　　　见 条

高唱入云 彬彬腔

068

$\widehat{2.1\ 1\ 6}$ | $\underline{5}.$ ($\underline{6}$ | $\underline{3\ 5}\ \underline{6\ \dot{1}}$ | $\underline{5.\ 6}\ \underline{5\ 3}$ | $\underline{2\ 5}\ \underline{3\ 5}$ | $1\ -$) | $\underline{5\ 3}\ 5$ |
河， （啊呀！） 我山伯

$\underline{2\ 1}\ \underline{6\ 5}$ | ($\underline{5.\ 6}\ \underline{7\ 6}$ | $\underline{5\ 3}\ 5$) | $\underline{3}\ 5$ | $\underline{2\ 3}\ \underline{1\overset{5}{=}3}$ | $\underline{2.\ 1}\ \underline{6\ 5}$ | $3.$ ($\underline{2}$ |
真是 呆头 鹅。

$\underline{3\ 6}\ \underline{5\ 6}$ | $\underline{3\ 4}\ \underline{3\ 2}$ | $\underline{1\ 6}\ \underline{1\ 2}$ | $3\ -$) | $\underline{5\ 2}\ \underline{3\ 5}$ | $\overset{3}{=}2\ -$ | $2\ \underline{3\ 5}$ |
想起了 桥 上

$3\ \overset{2}{=}6.$ | ($\underline{6.\ 7}\ \underline{2\ 3}$ | $\underline{7\ 5}\ 6$) | $\underline{5.\ 3}\ 5$ | $\underline{2.\ 1}\ \underline{1\ 6}$ | $\underline{5}.$ ($\underline{6}$ | $\underline{3\ 5}\ \underline{6\ \dot{1}}$ |
织女 会牛郎，

$\underline{5\ 6}\ \underline{5\ 3}$ | $\underline{2\ 5}\ \underline{3\ 5}$ | $1\ -$) | $5\ \underline{2\ 1}$ | $6\ \underline{1\ 5}$ | ($\underline{5.\ 6}\ \underline{7\ 6}$ | $\underline{5\ 3}\ 5$) |
村边黄狗

$\underline{5.\ 3}\ 5$ | $\underline{2\ 3}\ \underline{1\overset{5}{=}3}$ | $\underline{2.\ 1}\ \underline{6\ 5}$ | $3.$ ($\underline{2}$ | $\underline{3\ 6}\ \underline{5\ 6}$ | $\underline{3\ 4}\ \underline{3\ 2}$ | $\underline{1\ 6}\ \underline{1\ 2}$ |
咬 红 妆。

$3\ -$) | $5\ \underline{5\ 2}$ | $\overset{3}{=}7\ \overset{7}{=}6$ | ($\underline{6.\ 7}\ \underline{2\ 3}$ | $\underline{7\ 5}\ 6$) | $\underline{5\ 2}\ \underline{3.\ 5}$ | $\underline{2.\ 1}\ \underline{1\ 6}$ |
井中照影 分男女，

$\underline{5}.$ ($\underline{6}$ | $\underline{3\ 5}\ \underline{6\ \dot{1}}$ | $\underline{5.\ 6}\ \underline{5\ 3}$ | $\underline{2\ 5}\ \underline{3\ 5}$ | $1\ -$) | $5\ \underline{2\ 1}$ | $6\ \underline{1\ 5}$ |
那观音堂前

($\underline{5.\ 6}\ \underline{7\ 6}$ | $\underline{5\ 3}\ 5$) | $\underline{5.\ 3}\ 5$ | $\underline{2\ 3}\ \underline{1\overset{5}{=}3}$ | $\underline{2.\ 1}\ \underline{6\ 5}$ | $3.$ ($\underline{2}$ | $\underline{3\ 6}\ \underline{5\ 6}$ |
好拜 堂。

$\underline{3\ 4}\ \underline{3\ 2}$ | $\underline{1\ 6}\ \underline{1\ 2}$ | $3\ -$) | $5\ \underline{5\overset{5}{=}3}$ | $7\ \underline{2\ 6}$ | ($\underline{6.\ 7}\ \underline{2\ 3}$ | $\underline{7\ 5}\ 6$) |
这样 的用心 我

$3\ 5$ | $\underline{2.\ 1}\ \underline{1\ 6}$ | $\underline{5}.$ ($\underline{6}$ | $\underline{3\ 5}\ \underline{2\ 3}$ | $\underline{5\ 6}\ \underline{4\ 3}$ | $\underline{2\ 5}\ \underline{3\ 5}$ | $1\ -$) |
难猜摸， （英台啊！）

| 5 21 | 6 1 | 3 5 21 | 2 25 | (5. 6 76 | 5 3 5) |
对牛弹琴这牛 正 是　　　　　　我

| 5 3 5 | 2 3 1 5̲3 | 2. 1 6 5 | 3 — | (3 6 5 2 | 3 4 3 2 |
梁兄　长。

| 1 6 1 2 | 3 —) | 2 3 5 | 7 2̲6 | (6. 7 2 3 | 7 5 6) |
　　　　　眼 前 已 是

| 6 3. 5 | 2. 1 1 6 | 5. | (6 3 5 6 1 | 5. 6 5 3 | 2 5 3 5 |
长 亭 在，

| 1 —) | 5 3 2 | 1 — | 5̲3. 5 2 7 | 2 3 5 | 5 0 |
　　在 长 亭　　亲 口 许 九 妹。

| 2. 3 1 | 5 5̲3 2 3 5 | 2 3 5 3 2 | 1. 0 | 5 3 5 |
想不到 九妹就是 祝 英　台。（英台）你 这 个

| 5̲6 5̲1̲6 5 | (5. 6 7 6 | 5 3 5) | 5. 3 5 | 2 3 1 5̲3 | 2. 1 6 5 |
媒 人　　　　　做 得 对。

| 3. (2 | 3 6 5 6 | 3 4 2 1 | 1 6 1 2 | 3 —) | 3 5 |
　　　　　　　　　　　　　　　　　　袖 中

| 3 5 3 2 | 3 2. | 7 2̲7 6 | (6. 7 6 5 | 3 5 6) |
取 出 雪 白 蝴 蝶

| 3 5. 2 5 3 | 2. 1 1 6 | 5. | (6 | 3 5 2 3 | 5. 6 4 3 |
玉 扇　　　坠，

| 2 5 3 5 | 1 —) | 5 3. 5 | 6 5̲1̲6 5 | (5. 6 7 6 | 5 3 5) |
　　　欢 欢 喜 喜

藏起来。

英台叫我花轿

早来抬，

英台叫我祝家

早相会。

急急忙忙

【大陆调·拖腔】

把路赶，

【大陆调·收腔】

恨不得插翅飞到

她妆台。

九曲黄河水连天

《西厢记》张珙唱段

徐澄宇 编曲
王彬彬 演唱

$1=\flat B$ $\frac{2}{4}$

【簧调·起腔】

(5. 6 5 6 | 5656 56565656 | 5……) | 6.1 5 | 6.1 5……|
　　　　　　　　　　　　　　　　　　　　　　　　　　九 曲 黄　河

(1653 5231 | 5……) | 3 5 6.1 5 6 | 3.5 2 6 1.2 | 7 6 5 (5 3 5 1 |
　　　　　　　　　　　　水　　连　　　　　　　　　　　　　天，

【簧调·慢中板】

6.5 6 1 | 2 5 3 2 | 1 2 1 2 3 5 | 2 3 2 1 6 5 | 1 1.6 5 4 3 2 | 6 5 1 6 5 3 | 3.5 2 5 3.2 1
　　　　　　　　　　　　　　　　　　　　　　　　　　　　　　　　天上 银 河 天 外

1 (1 2 6 5 3 2) | 5 6 5 3 5 5 2 3 5 | 2.1 6 (6 5 4 3 2 | 1 6 1 2 1 2 3) | 5 3 5 6.1
悬。　　　　　茫茫万 顷 波 似 染，　　　　　　　　　　　　　　　　　滚 滚

【簧调·长三腔】

5 6 5 3 5 2.1 6 5 | 1 1 5 3 5 2 1 | 1.(5 6 5 6 1 | 3.5 6 1 5 4 3 2) | 5 5 3 5 6 1
千　叠　白 浪　　　卷。　　　　　　　　　　　　　　　　　单 骑 访 友

5 3 5 2.1 6 5 | 1.(7 6 1 2 3) | 6 5 6 5 2 3 5 | 6. 1 6 | 5 6 1 6 5 3 1
去 蒲　　　　关，

2. 3 | 2.3 2 3 5 | 3.5 3 2 1 5 6 1 | 2 3 2 (3 5 | 2 1 2 1 2 3 | 5 1 5 1 5 2 |

1.5 6 5 6 1 | 3.5 6 1 5 4 3 2 | 5 5 2 3 5 | 2 2 3 1.6 | 1.(5 6.1 | 3.5 6 1 5 4 3 2) |
扁舟 游艺 到中　　原。

【簧调·慢中板】

5 2 3 5 2 3 1 | 6 1 3 3 2 2 | 2 5 (5 3 5 1 | 6. 1 5 4 3 2) |
猛抬头　　日照　古刹近，

6 6 5 5 | (5 6 1 3 2 1 7 6 5 6 1 6 5 4 3 | 2. 1 2 3 5) |
再回首

2. 3 2 3　5 6 3 5 | 6 1　2 3 1 6 | 1.(5 6. 1 | 3. 5 6 1 5 4 3 2) |
云　　遮　长　安　远。

6 1 6 1. 2 3 5 | 3 2　2. 1 6 5 | 5.(6 5 6 1 2) | 5 3 5 2 1 5 3 2 |
满眼春色 动　心　　　　　性，

(1. 3 2 7 6 5 6 1 |
1 - | 3. 5 6 1 5 4 3 2) | 3. 5 5 6 5 4 3 | 2. 3 2 1 6 5 |
　　　　　　　　　满马春愁

6 6 1 2 5 3 2 | 3 1.(3 2 1 6 5) | 6 6 5 4 3 2 | 1 1 5 6 1 2 |
压绣　　鞍。　　　饱受了 铁窗 萤火

【簧调·甩腔】

3 5 2 1 6 1 3 | 2 6 1 1 3 5 | 2 6 1 1 | 6 6 1 6 5 5 |
十余　载，读书破万卷，铁砚曾磨穿，却不羡

【簧调·收腔】

6 1 2 3 5 3 6 5 3 | 2. 1 6 (6 5 4 3 2) | 5. 3 6. 1 | 5 3 5 2 1 6 5 |
云路鹏程九万　里，　　　富贵 功名

1 4 5 3 2 2 1 | 1.(5 6. 1 | 3 5 6 1 5 4 3 2 | 1 -) ‖
似等　　闲。

一更后万籁寂无声

《西厢记》张珙唱段

徐澄宇 编曲
王彬彬 演唱

想当初梦见了你这个人才

《西厢记》张珙唱段

徐澄宇 编曲
王彬彬 演唱

1=♭E 2/4

【大陆调·中板】

(5652 | 3432 | 1612 | 3 -) | 52 35 | 3 - | 32 31 |
　　　　　　　　　　　　　　　 想　当　初　　梦　见　了

2 3 2 | (23 21 | 6 1 2) | 35 5 | 56 32 | 3. 5 | 21 2532 |
你　　　　　　　　　　　　这个　人　　才，

1. (2 | 3432 | 1.2 36 | 55 32 | 1 -) | 5.2 3.2 | 1. 0 |
　　　　　　　　　　　　　　　　　　　　可　怜　我

33 5 77. | 23 5 | 5 0 | 33 5 61 | 335 26 | 1. 0 |
没一个日头　心　放　开，　没一个时辰　不挂　怀，

23 257 | 66 5 | 53 0 | 52 3.2 | 1. 6 | 35 26 | 1. 0 |
没一夜梦中　不见你　来。　乍见　你时　叫人　害，

33 22 | 23 5 | 5 0 | 33 23 | 335 26 | 1. 2 | 35 23 |
不见你时　叫人　怪，　得见你时　叫人　爱，　这相思

2.1 65. | (5656 76 | 53 5) | 1 2 | 35 21 | 6.1 65 | 3. (2 |
叫　我　　　　　　　　　实难　　挨。

3654 | 3421 | 1612 | 3 -) | 5 35 | 7 26 | 6.765 |
　　　　　　　　　　　　　多　亏我　熬尽

35 6) | 52 35 | 2.1 16 | 5. (6 | 35 23 | 5643 | 2535) |
心　肠　耐。

恶抢白 从不记胸怀。一片至诚心，留得音还在，博得你意转心回，许我个夜去明来。（白）晚钟声响了，暮鼓停了，日光菩萨也居然下去了。人间良夜静又静，（白）外面响动，定是小姐来了。天上的美人来不来？风弄竹声道地环珮响。（白）噫，那不是小姐的影子么？唉……月移花影疑是玉人来。莫不是夫人前不便离开，

莫不是冤家不自在。

（白）到这个时候不来，难道又是一个谎么？ 莫不是又扯谎儿叫人急坏。

好叫人难猜疑，来是不来，小姐呀，你若来春色满园在，你若不来石沉归大海。

数着她的脚步儿等，

沿着这窗盘儿待。

【大陆调·落调】（落腔）

佳 期

《西厢记》张珙唱段

华志善 编曲
王彬彬 演唱

高唱入云 彬彬腔

078

5.(6 5 7 6 1̇) | 6 5 ³0 5 6̂ 3 | 2 3 1 2 3 5 3 2 | ³1.(3 2 5 3 2) |
哎， 　　　得见　你时叫　人　爱，

1 − − (2̂ 3 | 7̣. 2̣ 7̣ 6̣ 5̣ 2̣ 3 5 | 6. 1̇ 2̇ 1̇ 6 5 | 1̇. 2̇ 1̇ 1.) 5 |
哎，　　　　　　　　　　　　　　　　　　　　　　　这

6 6 5 6 5 5 | 3 3 5 2 3 2 1 | 1.(7̣ 6̣ 1 2 3) | 6 6 5 5 3 5 |
相　思　叫　我　实难　　　挨。　　　　　　多亏我熬尽

【簧调·散板】

6 6̇ 1̇ 6 5 5 ∨ | 2 3 2 1 6. 3 | 2 6 1 1 | 2 3. 3 2 3 2 ⇩ 1 6. 1 6 3 |
心肠　耐，恶呛 白从不记胸怀。一片至　诚　心　留得

2̇ 6 1 1 ∨ (3̂≈……) 3 3. 1 2 ⁵3.∨ 5 6̇. 1̇ 5 4 3 2 1 2 7̣ 6 ∨ |
音还在， 　　　　　　博得　你

【簧调·落调】

¹6̣ 1 2 1. 5 5 2 | 3.∨ 4 3 2 3 5 | 1 6 1 2 3. 5 2 3 | ³1 (2̇ 7 6 1 2 |
意转　心　回，许我　个　　　夜去明　来。

3. 5 6̇ 1̇ 5 4 3 2 | 1. 1̇ 6 1 5 3 | 2. 3 1 3 2 4 | 3. 5 6 5 1 2̇ | 6 1 5 3 2 3 1 2 |

(白)晚钟声响了，暮鼓停了，日光菩萨也居然下去了。

【簧调·长三腔】

3. 5 2 3 1 2 | 3. 5 6̇ 1̇ 5 4 3 2) | 5. 6 5 3 5 | 6̂ (6 5 6 1) | 5. 1̇ 6 5 4 5 3 |
人 间 良

2.∨3 | 2. 3 2 3 5 | 3. 2 1 2 6̣ 1 | 2 0 0 3 5 | 3. 5 3 2 1 2 3 1 | 2. (3 5 |
夜　静　　又　静，

2 1. 3 2 1 2 3 | 5. 6 5 6 1) | 5. 3 6̇. 1̇ | 5. 3 2 1 6 5 | 1 5 3 5 2 1 |
天　上的美　人　来不

```
                                                      【簧调·中急板】
1 -  | 0 2 1̇ 7 6ᵛ6̇1 | 5 4  3 5 2 3 | 1. 2 1 1 6̇ 1 5 3) | 2 2  2ᵛ6 5 | 1. 2 3 5 |
来？ （白）外面响动，定是小姐来了。              风 弄    竹 声 道 她

2.ᵛ3 5 | 2. 3 2 6 | 7 2 7 6  5 (6 1 | 5 3  5. 6 1 7 | 6 6  0 5 6 1 | 2 2  3 5 2 3 |
环    珮     响。       （白）嘿，那不是小姐的影子么？唉……

                                                                (1. 2 1 7 |
5. 6 5 6 1) | 5. 3 6 1 6 | 5. 3 2 1 6 5 | 1  2 3 1 6 | 1 -  | 6  0 |
月 移    花 影  疑 是  玉 人    来。

转1=♭E（前6=后3）        【大陆调·流水板】
0 4 | 3 2 | 1 2 | 1 2 | 1 2 | 1 2) | 1 2 | 1  5 | 3 5 | 3 2 | 1 |
                                莫 不 是  夫  人   前

2 3 | 2 6 | 1 (2 | 1 2 | 1 2 | 1 2) | 2 3 | 2 | 2 | 7 2 | 6 3 | 5 6 |
不 便 离  开，                 莫 不 是 冤 家  不  自

      > > >
5 (5 5 5 | 3 5 3 5 6 1 | 5 6 1 6 5 3 | 2 5  3 2 | 1.  2  3 4 3 2 |
在。        （白）到这个时候不来，难道又是一个谎么？

          【大陆调】
1. 2 3 6 | 5 5 3 5 | 1 - ) | 1 1 2 5 | 3 2 1 | 5 7  2 | 3 7  6 |
                            莫  不  是  又    扯  谎  儿

      【拖腔】
(6. 7 6 5 | 3 5  6) | 7  5 | 7 7  6 | 6 - | 6ᵛ7 2 | 6 5 #4 3 |
              叫 人   急  坏。

    > > > >
5 (5 5 5 5 | 3 5 3 5 6 1̇ | 5 6 1 6 5 3 | 2 5  3 2 | 1  7 6) |
```

| 1 $\underline{2\ 5}$ | $\underline{3.\ \underline{2}\ 1}$ | 6 $\underline{7\ 2}$ | $\underline{6\ 3}$ 5 | ($\underline{5.\ \underline{6\ 5}}$ $\underline{6\ 7\ 6}$ | $\underline{5\ 3}$ 5) |

好叫人　难　猜　疑，

| 3 $\underline{5\ 6}$ | $\underline{1\ 6}$ $\underline{2\ 7}$ | $\underline{7.\ 2}$ $\underline{6\ 5}$ | 3. (2 $\underline{3\ 5\ 3\ 5\ 6\ 1}$ | $\underline{5\ 4}$ $\underline{3\ 5\ 2\ 3}$ |

来是不　　来。

| $\underline{1\ 6}$ $\underline{1\ 2}$ | 3 －) | $\underline{5\ 2}$ 5 | $\overset{5}{3}$ 2. | $\underline{2\ 7}$ | 2 $\underline{7\ 5}$ 6 |

小　姐　呀，　你若来

| ($\underline{6.\ \underline{7\ 6\ 5}}$ | $\underline{3\ 5}$ 6) | 1 1 $\overset{\lor}{\underline{5\ 3}}$ | $\underline{2\ 3\ 2\ 1}$ | $\underline{1\ 3\ 5\ 6}$ | $\underline{1.\ 2}$ $\underline{3\ 5}$ |

春色　满　园，　在，

| 2 6 $\underline{7\ 2\ 7\ 6}$ | 5 ($\underline{5\ 5\ 5\ 5}$ | $\underline{3\ 5\ 3\ 5\ 6\ 1}$ | $\underline{5\ 6\ 1\ 6\ 5\ 3}$ | $\underline{2\ 5}$ $\underline{3\ 2}$ | 1 $\underline{7\ 6}$) |

| | | | (5 $\dot{1}$ $\underline{3\ 5\ 6\ 1}$ | | |
| $\overline{5\ 3}$ 5 | $\underline{3\ 2}$. | $\underline{3\ 7}$ 2 | $\underline{6\ 3\ 5\ 6}$ | 5 0 | 5 0) |

你若不来　石沉　归大　海。（白）没奈何啊……

【大陆调·甩腔】　　　　　　　　　　　　　　　【大陆调·收腔】

| $\underline{2\ 3\ 2\ 1}$ | $\underline{6\ 5}$ $\underline{6\ 1}$ | $\underline{2\ 5\ 3}$ 2 | (2. $\underline{3\ 2\ 5}$ | $\underline{6\ 1}$ 2) | 1 $\underline{2\ 5}$ |

（唱）数着她的　脚步儿　等，　　　　　　　　沿着

| | | | (0 $\underline{3\ 5}$ 6 | | | |
| $\overset{5}{3}.\ \underline{2}\ 1$ | $\underline{7\ 6}$ $\underline{7\ 2}$ | $\underline{6\ 3}$ $\underline{5\ 6}$ | 1 － | 1 － | 1 0) ‖

个　窗盘儿　待。

为革命我们掏出红心和赤胆

《划线》老头子唱段

何健康 编曲
王彬彬 演唱

$1=\flat B$ $\frac{4}{4}$ $\frac{2}{4}$

【簧调·滚板】

(白)我们是贫下中农,要站得高,看得远,大公无私。老太婆,(唱)不能让 篱笆挡住

【簧调·长三腔】

你的眼,决不能用一家的利益把路拦, 心中要有

大 天 地,

【簧调·落调】

放 眼 万 里 看 好 河

山。

毛 主 席(吔) 号召根治海

河,

【簧调·中急板】

我们要 双肩挑起千斤

高唱入云 彬彬腔

1 (5̣ 7̣ 6̣ 1 2 3) | 2 2 1 3.5̱ 6̱1̱ | 5̱5̱ 2 1 3 - | 6 6̱5̱ 3 5. |
担，　　　　　　　跃进紧动工　不容　缓，　争分　夺秒

5.6̱ 3̱2̱ 1 - | 3̱5̱ 6̱1̱ 5̱6̱4̱3̱ 2 | 2̱2̱3̱1̱ 6 6̱5̱ | 3̱5̱ 6̱3̱ 5 - |
把　河　开。　老太　婆　你要　放眼　朝前　看，

5̱5̱ 2 3 5 | 6.1̱ 6̱1̱ 2̱3̱1̱6̱ | 1. (5̱ 6̱.1̱ | 3̱.5̱ 6̱1̱ 5̱4̱ 3̱2̱) |
一幅　美景　已　描　绘。

2 6̱5̱ 1 - | (1̇. 2̱̇ 7̱6̱ 5̱4̱) | 3̱.5̱ 6̱1̱ 4̱3̱2̱ | 7̱7̱ 2̱6̱ 7̱6̱3̱ |
春　天　　　　　　　　引来　海河

5. (3̱ 2̱ 3̱5̱) | 5̱5̱ 3̱ 2̱3̱ 5̱6̇ | 5̱2̱ 3̱5̱ 3̱2̱1̱ | 1 (3̱1̱ 6̱5̱ 3̱5̱) |
水，　　千斤　良田　能　灌　溉。

2̱2̱1̱ 6̱ 6̱5̱ | 3̱5̱ 2̱1̱ 6̱.1̱5̱ | 5̱3̱ 5̱ 2 1. | 6̇.1̱ 2̱3̱2̱ 1̱6̱5̱ |
再不怕　十月　下暴雨，　水涝能排　保丰

5. (2̱ 3̱5̱ 6̱1̱) | 6̱6̱1̱1̱ 2̱2̱1̱ | 5 3̱5̱ 2.1̱ 6̱(6̱ | 5̱4̱ 3̱2̱ 1.0) |
收。　　待到那八月　秋风　起，

2̱2̱3̱1̱1̱ 2̱2̱3̱ 5̱5̱ | 3̱1̱ 6̱5̱3̱5̱ 5 6̱1̱ | 5 2̱1̱ 1. (5̱ 6̱.1̱ |
棉花　喜笑，高粱　脸红，玉米　怀胎把　腰　弯。

3̱.5̱6̱1̱ 5̱4̱3̱2̱ | 1̱1̱1̱0̱) 5̱5̱ 2̱3̱5̱ | 2̱2̱ 6̱7̱2̱ 2̱5̱(6̱ | 1.2̱3̱5̱ 2̱1̱6̱1̱ |
　　　　　　　　要为　祖国　做出　贡献，

5̱5̱ 1) | 2̱³̱ 2̱2̱1̱ 1̱1̱2̱ | 2. 0 6̱1̱ 2̱2̱ 2̱2̱5̱ |
粮棉　一定　赶上江　南。　　站在　高处　能望未

$\widehat{6\cdot}$ $\underline{0\ 2\ \underline{21}}$ | $\underline{2\ \underline{65}}\ \dot5$ $\underline{6\ \underline{65}\ 5}$ | $\underline{5\ \underline{53}\ 2}\ 1\cdot$ 0 |

来，那是公社水 公社田,那是公社 河那是公社 山,

$\underline{2\ \underline{21}}\ \underline{6\ \underline{6\cdot}\ \underline{55}}$ | $\underline{2\ 3}\ \underline{5\ 2}\ 3\cdot$ 0 | $\underline{2\ 1}\ \underline{2\ 3}\ \underline{5\cdot\ \underline{65}}$ | $\underline{6\cdot\ \underline{1}}\ \underline{5\ 2}\ \underline{5\ 63}$ |

沿海河挖掉千年旱涝灾, 更要把 心中的私字

$\underline{\underline{2\ \underline{6}\ 1}}\ \underline{2}\ \underline{3\ 5}\ \underline{2\ 3}$ | $1\cdot(\underline{\dot3}\ \underline{2\ 7}\ \underline{6\cdot\ \dot1}$ | $\underline{3\cdot\ \underline{5\ 6}\ \dot1}\ \underline{5\ 4\ 3\ 2})$ | $2\ \underline{6\ 5}\ \underline{1\cdot\ \underline{2}}\ \underline{3\ 5}$ |

连 根 铲。 你是我的

$\overset{3}{2}\ -\ \underline{2\ 5}\ \underline{3\ \underline{2}\ 6}$ | $\underline{7\ \underline{27}\ 6}\ \dot5 (\underline{5\ 3}\ \underline{5\ 1}$ | $\underline{6\cdot\ \dot1}\ \underline{5\ 4\ 3\ 2})$ | $\dot1\ \underline{5\ \dot1}\ \underline{6\ 5\cdot}$ |

老 同 志, 你是我的

$\underline{2\cdot\ \underline{3}}\ 5\ \underline{3\cdot\ \underline{2}}\ 1$ | $1\ (\underline{3\ 5}\ \underline{2\ 3}\ \underline{1\ 3})$ | $2\ 1\ \underline{6\ 5}$ | $\underline{3\ 5}\ \underline{2\ 1}\ 3\cdot\ 0$ |

老 伙 伴, 你心怀胸襟要开阔,

$\underline{3\ \underline{35}}\ 5\ \underline{3\ \underline{32}}\ \underline{1\ 1}$ | $3\ \dot1\ \underline{6\ 5\cdot}$ | $\underline{6\cdot\ \underline{1}}\ \underline{6\ 1}\ 1\ (\underline{7\ 6}\ \underline{3\ 5\ 6}$ |

要看到世纪人民还有多少 在 受 灾。

$\dot1\cdots\cdots)$ | $\underline{3\ 5}\ \underline{6\ 1}\ \underline{5\ 6\ 5\ 3\ 2}$ | $\underline{2\cdot\ \underline{2}}\ \underline{1\ 1}\ \underline{2\ 3}\ \underline{5\ 2}\ 3$ | $(\underline{3}\cdots\cdots)$ |

为革 命 我们掏出红心和赤胆,

$\underline{2\ 2}\ \underline{1\ 2\ 3}\ 5\ -$ | $5\ \underline{3\cdot\ \underline{5}}\ \underline{6\ 6\cdot}$ | $(\underline{6}\cdots\cdots)$ | $\underline{3\ 5}\ \underline{6\ 1}\ \underline{5\ 6\ 5\ 3\ 2}$ |

一定 要 根治海河 造福万 代,

$(\underline{3\ 5\ 3\ 5}\ \underline{6\ \dot1}\ \underline{6\ 5\ 4\ 3\ 2})$ | $\underline{3\ 5}\ \underline{6\ 5\ 6\ 1}\ 5\cdot$ $(\underline{6\ \dot1}$ | $\underline{5\ 4}\ \underline{2\ 1}\ \underline{2\ 4}\ \widehat{5})$ ‖

造福万 代。

春二三月草青青

《庵堂相会·开篇》陈阿兴唱段

王彬彬 演唱
章德瑜 记谱

$\underline{2}\cdot \underline{3}\ \underline{2}\ \underline{3}\ 5\ -\ |\ 3\quad \underline{6\ \dot{1}}\ \underline{6\ 5}\ \underline{5\ 3}\ |\ \underline{2}\cdot\quad \underline{3}\ \underline{2\cdot\ \underline{1}}\ \underline{6\ 1}\ |$

$\underline{2}\ \underline{5\ 3}\ 2\ -\ -\ |\ (2\quad \underline{1\ 3}\ \underline{2\ 1}\ \underline{2\ 3}\ |\ \underline{5\cdot\ \underline{5}}\ \underline{5\ 5}\ \underline{5\ 3}\ \underline{5\ \dot{2}}\ |$

$\dot{1}\quad \underline{\dot{1}\ 5}\ \underline{6\cdot\ \ 5}\ |\ \dot{1}\quad \underline{\dot{1}\ 6}\ \underline{5\ 4}\ \underline{3\ 2})\ |\ 6\quad \underline{5\ 2}\ \underline{3\ 5\cdot}\ |$
　　　　　　　　　　　　　　　　　　　　　　　　菜　花　落　地

$\underline{5}\ \underline{6\ 1}\ \underline{2\ 3}\ \underline{1\ 6}\ |\ 1\cdot\quad (\underline{5}\ \underline{6\cdot\quad \dot{1}}\ |\ \underline{3\cdot\ 5}\ \underline{3\ 2}\ \underline{1\ 2}\ \underline{3\ 2}\ |\ \underline{5\ 5}\ $
像　　黄　　　金。

【行路板】
$\underline{3\ 2}\ |\ \underline{1\ 2}\ |\ 3)\ |\ 2\ |\ 2\ |\ 2\ |\ 3\ |\ \underline{3\ 5}\ |\ \overset{5}{6}\cdot\ 1\ |\ 1\ |\ \underline{6\ 1}\ |\ 2\ |$
　　　　　　　　祭　祖　　坟　　　　回　庵　　　门，

$(\underline{2\ 3}\ \underline{2\ 1}\ \underline{2}\ 0)\ |\ \underline{1\ 1}\cdot\ |\ \underline{1\cdot\ 2}\ \underline{6\ 5}\ |\ \underline{5\ 3}\cdot\ |\ \underline{3\ 5}\ |\ \underline{2\ 3}\ |\ 5\ -\ ||$
　　　　　　　只见　桥　头　站　一　　人。

附录：

"彬彬腔"赏析

王彬彬老师 16 岁开始学戏，在戏曲舞台上从艺已有 70 余个春秋了。他虚心向锡剧老前辈学习，刻苦练习，继承了他们演唱上的优良传统，并在此基础上加以发展，因此，他的唱腔、唱法形成了独特的艺术流派——"彬彬腔"，受到了广大群众的欢迎。

"彬彬腔"的主要特点可用 14 个字来概括，即"腔高、气足、字有力，通俗、流畅、旋律美"。本文就旋律特点和演唱方法两方面对"彬彬腔"做一个粗浅的分析，以此向诸位专家、前辈及同行们请教。

一、"彬彬腔"的旋律特点

（一）通俗流畅、抒情优美

"彬彬腔"之所以受到广大群众的欢迎，其原因之一就是腔好听，通俗易学，容易上口。在"彬彬腔"中没有复杂怪僻之腔，没有干涩紧窄之腔，没有撕裂惊栗之腔，始终是水灵灵"溜光地滑"。"彬彬腔"可分为悲腔苦调和轻松喜悦两种类型，尤其前者，是"彬彬腔"中最富有旋律性、最具特点的声腔。

1. 20 世纪 50 年代初，王彬彬老师演唱的《信陵公子》中的"夜叹"一场戏有一段唱词：

> 哀哀大地茫茫神州，
> 看连天烽火何日方休。
> 叹赵国锦绣河山遭践踏，
> 尸骨堆山血成流。

如按一般唱法：

例 1

【大陆调】

```
3  3 | 1 ⅔ 2 |（过门）| 2  3 | 3 65 | 3. 5 | 2123 | 1  -  ‖
哀  哀  大  地         茫  茫  神        州，
```

这样唱旋律过于简单，不足以表现信陵君面对赵国遭受战火灾难时的忧思之情。因此，他把这一句扩充了句幅，加强了旋律性，改为如下唱法：

例 2

【延伸大陆调】

```
3  -  | 321  6 | 3. 5  2 ⅔ 2 | 1 65 |（3. 3 35 | 21 76 |
哀     哀       大        地

535 ）| 1. 2  35 | 21  35 | 1  2. 3 | 26  7276 | 5  -  ‖
      茫  茫  神  州，
```

节拍上的延伸及前后落音的改变，小腔的运用和缓慢的节奏，使情绪更低沉哀怨，将信陵君为国家兴亡沉思忧虑的心情深刻地表达了出来。上例的起腔和句末的小腔具有"彬彬腔"的典型音调，被业界称为【延伸大陆调】，为很多同行和晚辈们学唱、传播，可算是最早、最具有代表性的一句"彬彬腔"了。

2.《金玉奴》中的莫稽是王彬彬老师塑造的又一个古代人物形象。莫稽是一个秀才，只因贫穷落魄，沦为乞丐。下面是莫稽在第一场戏中遭到财主们奚落、痛打，倒在雪地之前的一段唱词：

> 怨老天恨财主生性势利，
> 可怜我穷秀才到处受欺。
> 财主们无半点怜才之意，
> 宁可让酒肉臭不肯救济。
> 老天爷明知我衣不遮体，
> 为什么刮风雪漫无边际？
> 我好似夜明珠染上污泥，
> 可笑这天地间不辨贤愚。
> ……

莫稽自以为满腹经纶，应该得到重用，但他很不走运，落得个沿门乞讨的下场，又得不到财主们的怜悯，所以很自然地对豪门恶富产生了嫌恶和仇恨。这是一段【十字慢大陆调】。王彬彬老师曾师从于善唱悲腔苦调的朱仲明老先生，因此他唱的【十字慢大陆调】特别有特色，节奏平稳，气息匀称，旋律以级进为主、小跳为辅，并用一些哭音和颤音润腔，唱到激动、气愤时则用面部表情的变化及加强力度与字音的顿挫来表现人物的内心感情。这段唱腔的特点是唱词字位拉得开，去掉了说唱性较强的"清板"，用"一起一落"来演唱。这样唱，长腔慢板多了，旋律性增强了，更宜于抒发悲愤哀怨之情。当莫稽由于饥寒交迫来不及抒发种种美好的向往而倒在雪地里时，用了一句"三条腿"的长拖腔，节奏渐慢，越唱越轻，这里用若断若连、藕断丝连的"游丝腔"来润腔。唱词结构上的"三条腿"和哀怨悲愤、若断若连的长拖腔结合在一起，准确地刻画了莫稽那种怀才不遇、无可奈何的心情及生命垂危时的挣扎，同时给观众设置了余音回绕、情犹未尽的意境。

3.《珍珠塔》是王彬彬老师的代表性剧目，在《跌雪》一场中，当方卿见到表姐陈翠娥赠的干点心竟是珍珠塔时，激动得热泪盈眶。他有一段唱词是：

 一见珠塔心惊喜，
 不由方卿泪滔滔。
 昨日花园错怪你，
 只怪我心粗意乱少礼貌。
 你一片真诚把珠塔赠，
 我反怪你为人量气小。
 你待方家情意厚，
 险些儿我错把深情往海里抛。
 （姑母！）
 你骨肉之情无半点，
 害得我饥寒孤苦在今朝。

这一唱段，前两句是【簧调·散板】。上句高音起腔，甩了一个高亢激动的长腔后，音高大幅度下降，迂回曲折转到低音"$\underline{5}$"，作为上句落音，以加强流动性。第二句下行落腔至稳定性较强的主音"**1**"上，为转接到【簧调】

做好铺垫。"昨日花园错怪你"用较自由的【簧调·中急板】起腔，然后转入慢板。这是一段很有代表性的"彬彬腔"，它的特点是气息足，送音远，字正腔圆板头稳。句末吸气不露痕迹，音域比较宽，上下有十一度之差，中间还不时用哭音、颤音及柔和滑动的喉音来演唱，如泣如诉，催人泪下，唱出了方卿对表姐的一片欷歔之情。王彬彬老师在演唱悲腔苦调时往往有如下几个特点：

（1）旋律音区略微降低，节奏平稳，速度较慢。

（2）气息特别充沛。

（3）腔幅扩展，长腔较多，旋律性增加。

（4）增加了某些特殊的发音方法（滑音、喉音、哭音、颤音等），润腔比较丰富。

4. 王彬彬老师也塑造过不少现代人物形象，如《太湖儿女》中新四军战士赵正浩。他在戏中用高音区演唱了一段充满激情和信心的唱腔，旋律抒情流畅，非常优美。

例3

【大陆调·中板】

| 5 5 3 5 | 5.. 3 | 3.5 3 1 | 2 3 2 | （过门） | 3 5 | 5.6 3 2 |
| 一 番 话 | 听 得 | 我 | 浑 身 力 |

| 3. 5 | 2 1 2 3 | 1. 0 | （过门） | 3 5 | 3 2 1 |
| 量， | | | | 留 下 来 |

| 5 3 2 | 1 6 5 | （过门） | 6 1 | 3.5 2 1 | 1 2 6 5 |
| 打 游 击 | | 拿 定 主 张。 |

| 3 — | 3 2 | 3 2. | 7 6 7 5 | 6 7 6 | （过门） | 6 1 |
| 打 鬼 子 | 保 家 乡 | | 为 民 |

| 1 6 5 3 | 1 — | 1 5 6 1 | 5. 0 | （过门） | 3 5 | 3 2 1 |
| 除 害， | | | | 与 大 勇 |

【大陆调·收腔】

$6 \cdot 1 \mid 1 \stackrel{\frown}{6 \; 5} \mid$（过门）$\mid 6 \quad 1 \mid 3 \; 5 \; 2 \; 6 \mid 1 \; - \parallel$

和　小　青　　　　　　共　同　商　　量。

上例是以上下句结构组成的【大陆调】，由一起一落的上下两句发展而成。第三句是第一句下五度移位的局部变化重复，第四句是第二句的变尾重复。第二句落音在"3"上，成为"落腔"，起到半终止的作用。而第四句落在主音"1"上，成为"收腔"，完成了终止全曲的任务。

一问一答式的上下句互相呼应，干净利索，毫无拖泥带水之处。全曲较多地在高音区回旋，唱腔清亮、透明、流光飞翠，可听性很强，充分表达了一个新四军战士积极向上的精神面貌及消灭日本鬼子、保家卫国的决心。

5.《拔兰花》中蔡旭斋唱的一段【簧调·开篇】是锡剧男腔中最富有旋律性、抒情性和表现力的唱腔之一，一般在心情喜悦、欢快的情况下演唱。由于蔡旭斋是去寻找分别三年而如今已嫁给他人的恋人王大姐，心情非常矛盾和复杂，因此将这段唱腔重新做了处理。它的唱词是这样的：

春二三月草回芽，
风吹杨柳条条斜，
良辰美景无心赏，
走出我归心如箭的蔡旭斋。

前面两句用【簧调】，首句前四字散唱，高音起腔，后三字腔幅展开，旋律起伏比较大，转入抒情优美的【簧调·慢中板】，第三句转入【簧调·长三腔】。

例4

$2 \mid \stackrel{\frown}{2 \; 1 \; 2 \; 3 \; 5 \; 6} \mid 5 \cdot \stackrel{\frown}{4 \; 3 \cdot 5 \; 2} \mid 1 \; (\stackrel{\frown}{6 \cdot 1 \; 2 \; 1 \; 2 \; 3}) \mid$

良　辰　美　景　无　　心　　　　　（啊）

$5 \; - \; 5 \; 2 \; 3 \; 5 \mid 2 \cdot 5 \; 3 \cdot 2 \; 1 \; 6 \mid 2 \; 3 \; 2 \; - \; - \mid 2 \; 3 \; 1 \;$（过门）$\parallel$

赏，

男腔"长三腔"有两种唱法（不包括小腔变化），另一种唱法在最后一个"赏"字上还要往高音区甩大腔，旋律华彩，潇洒飘逸。王彬彬老师为了表现人物

的特定心情而选择了上例唱法，把拖腔回绕在中音区的"2"，旋律进行平稳，偶尔有大跳，行腔舒缓、柔和，尽量避免潇洒飘逸的成分，音色比较暗淡，增加了悲剧性色彩。通过面部表情焦虑、忧烦的变化，把蔡旭斋既归心似箭又心乱如麻的矛盾复杂心理展示在观众面前。

"彬彬腔"的说唱性特点主要表现在吐字清楚、喷口较重以及韵味足、乡土味浓、有明显的节奏感等几个方面。他还用改变上下句落音、增加旋律跳动等方法，尽量使叙述性唱腔旋律化，做到说唱性与旋律性相结合。

（二）高音起腔

每个演员都应该根据自己的特点，充分发挥自己的优势，扬长避短。王彬彬老师有一副"金浇银铸"的得天独厚的好嗓子，久唱不衰，所以他喜欢唱高腔，偶尔也会转入中低音区以求得旋律上的对比。由于长期演唱高腔，不断地琢磨积累，因此形成了非常流畅、悦耳动听的高音区旋律。他的演唱有一个习惯，绝大多数情况下都是高音起腔（每一乐句的第一个音往往是高音），再往低音处延伸，形成一种不规则的"锯齿形"。

例 5

奉母命　　　　从　河南到襄阳来　投　亲，

例 6

春二三　月　　　草　青　　　　　　　青，

这种"锯齿形"乐句与乐句之间往往以大跳形式出现，随后即以阶梯形式拾级而上，顺流而下，因此形成了前刚后柔、虎头凤尾、刚柔相济、抒情优美的唱腔。

（三）音域宽广

《珍珠塔·跌雪》中的【南方调】是家喻户晓的"彬彬腔"。这段优秀唱腔是老一辈戏曲音乐工作者徐澄宇老师改编的。由于原有锡剧曲调不能很好地表达当时的情境，因此作曲者将【南方调】（已湮灭剧种南方戏之曲调）与锡剧【大陆调】糅合在一起，在旋律上进行了某些加工，在音区上根据王

彬彬老师的嗓音特点设计得比较高而宽，旋律跳动较大。"一夜工夫大雪飘"一开始就是缓慢而舒展的高音区，中间有较多的四拍以上的长音，如气息短促、嗓音略差就会感到声嘶力竭。但王彬彬老师经过消化，把这一段唱腔唱活了，转腔圆润不露痕迹，在演唱长音时气息的掌握既匀称又充沛。唱高音如长空雁鸣，激越清亮；唱低音声如洪钟，余音绕梁，既准确地表达了人物感情，又给人以美的享受。

（四）节奏工整，旋律质朴

"彬彬腔"的节奏很工整，大多是一板一眼"实笃笃"的，有明显的节奏感，但听起来并不使人感到呆板，除了头尾有些小花腔外，大多数唱腔质朴无华，在平直中求得朴素庄重、悦耳动听的艺术效果。

（五）韵味浓厚，风格纯正

戏曲唱腔是依字行腔，它的旋律受语言（语音）的制约。因此，婉转圆润的吴侬软语决定了锡剧的剧种风格，产生了婀娜多姿的锡剧唱腔。这美妙动听的旋律通过戏曲化的吐字、发声、用嗓等一系列手段形成了戏曲（锡剧）声腔所特有的韵味。所以，韵味和剧种风格是相辅相成、不可分割的。我们在欣赏"彬彬腔"时常常能领略到它那鲜明、地道的剧种风格（江南水乡的泥土芬芳味）和浓郁醉人的韵味——戏曲味，飘散在吐字行腔之间，使听者犹如品尝到了家乡的美酒，其味无穷。如果失去了这种"味"，就不称其为戏曲声腔，更谈不上"彬彬腔"了。

二、"彬彬腔"的演唱方法

（一）气息和共鸣

气息是演唱的原动力，是演唱的关键。没有正确的控制气息的方法，曲子就唱不好，所以首先气要足。王彬彬老师儿时喜欢游泳，常常憋足气闷在水中久久不出来（打迷子），这也许是他底气足的原因之一。在学戏时老师教他数数，二者相加，久而久之，他练就了用气持久的方法，因此他的唱腔气息都很充沛。他很善于把自然的气息加以控制，组成一股集中的、有力的气流冲击而出。他在《珍珠塔·跌雪》中唱的【簧调·散板】爆发力强，一出口犹如决堤之水，奔腾而下，势不可挡。

例 7

```
1 1·  1 1·   1̂ 3· 5  3  ( 2̂ 3 ……  2̂ 3 …… )  3   5 6 ∨  1̇ ……  2̇̂ 7 ……
一 跌  跌  得                                魂    魄   消,

 6̂ 6    1̂ 6 5   5· 3   2· 3   2   1̂ 6 ……   1̂ 5 ……
```

上例过门起后，全句喷涌而出，最后一个"消"字吸足气在"1̇"音上作了较长时间的停留，既要保持一定的力度，又要缓慢地送气。如果一送即完，后面的唱腔就无法演唱了。这一句高腔凄凉悲惨，动人心魄。演唱时要用胸腹联合呼吸，气沉丹田，神完气足。三腔打开，通过鼻腔达到脑后，发出洪亮、完美的共鸣。后半句虽然是大幅度下行，但仍然浑厚、充实，不粗不毛，腔尾不马虎，前后贯通，一气呵成。

王彬彬老师对气息的运用有极丰富的经验，他常常用不同的气息、力度，通过强弱快慢、抑扬顿挫的不同处理来表现人物的喜怒哀乐等各种不同的情绪，可以说是得心应手，应用自如。如《珍珠塔·见姑》一场戏中有如下唱段：

> 姑母势利太欺人，
> 一点没有骨肉情。
> 铜钿不借倒还罢，
> 反将我从头嘲笑到脚跟。
> 我情愿揩干眼泪到别处哭，
> 讨饭也跳过你陈家门。

这段唱词用【紧拉慢唱】—【流水】—【紧拉慢唱】的板式来演唱。首句"姑母"二字用切分音冲口而出，力度较强，而且音延伸得长，一个"太"字有七八秒钟之久。王彬彬老师用边呼气、边吸气的方法使胸腹的扩张能坚持较长的时间，否则气马上泄掉，腹部松软，气息就失去了控制。在唱【流水】时中间没有过门，他就采用轻快的"偷气"，使气息不断地得到补充。

王彬彬老师控制气息的支持点在中腰上腹部，掌握得比较适中，由于支持点选得好，低音浑厚丰满，没有那种青筋直暴、面红耳赤的不良形态。

王彬彬老师在用气上还有一个特点，就是气息与声音及表演内容的结合恰到好处。这三者的关系是：气息支撑着声音，声音为内容服务，因而能达

到声情并茂的效果。《珍珠塔·跌雪》结尾时，方卿因饥寒交迫而冻僵在雪地里，倒下之前有一段【大陆调】，最后一句是"三更梦魂会年高"，王彬彬老师在唱"三更梦魂"时起腔较高，声音犹如是拼着力，声嘶力竭地喊出来的，表现了方卿在生死存亡之际对生的追求及对眼前处境的绝望，因此声音凄厉、悲切而又无可奈何，音质略带嘶哑、急促。如果换一个情境，用这种方法演唱显然是不妥当的。而后面"会年高"三字则有气无力，声音逐渐细小、低弱，如泣如诉、悲惨哀戚，若断若续、藕断丝连。他这种细如游丝，声断气不断、音断意不断的演唱方法完全是靠气息的正确运用而得来的。这种方法不仅用在唱腔中，而且还运用到念白中。如《珍珠塔·许婚》一场，陈培德骑白马追到九松亭，挽留方卿并面许婚姻。方卿在见到陈培德时热泪盈眶，"小搓步"上前，单膝下跪，抱住了陈培德并感情冲动、情不自禁地喊出："姑……爹……"这一声喊，声长气足，情深意笃，声波有起有伏，念"姑"时轻起渐响，念"爹"时由响渐轻，继而呈上下波浪形向前延伸，渐轻收缩，很好地运用了气声上的强弱轻重、藕断丝连的方法来表现方卿当时激动和复杂的内心感情。

（二）发音和吐字

王彬彬老师极善于发现和吸收别人的长处，他的老师朱仲明擅长唱文戏，对咬字的功夫非常讲究。他常对王彬彬老师说："演员嘴里要清爽，不清爽，声音再好也没有用。"在咬字和送声方面，老艺人郑永德也给了他很多启发和教益。在他们的影响下，王彬彬老师无论在演唱或念白上，吐字都非常清楚悦耳，送音很远。有时在广场上演出，尽管有上万观众，他的字音也能很清楚地送进后排观众的耳朵里。

王彬彬老师咬字的特点之一是"喷口"重，口劲足，气息集中，"滴气不漏"。如《拔兰花》中有一句唱词："大姐哎！你若问我三年之前为啥勿来娶大姐，我好有一比，好比犯仔旱灾不雨，架起了长车短车，千车万车（无锡方言中'车'与'错'谐音）错尽错绝错到底"，这一句长达49个字。用【滚板】演唱。锡剧中的【滚板】比较难唱，唱得太快，字音容易模糊，观众听不清，唱得慢了又失去了【滚板】的特点。这段唱除了开头"大姐哎"三字是旋律性起腔外，后面是很长的如散非散、如整非整，说中带唱、唱中有说的不规整的说唱句，处理得不好，就像老和尚念经平淡无味。王彬彬老师在处理这一句唱腔时，对词格进行了疏密有致的安排，节奏上有松有紧，气息

处理得当，吐字清楚，唱到"错尽错绝错到底"时转入旋律性较强的"哭腔"，板式也由不规整转为规整，全曲高音起腔顺势演唱，一气呵成，是一句说唱性与旋律性相结合的很有特点的【滚板】。

王彬彬老师咬字的特点之二是抑扬顿挫分明，字头较重。他对《珍珠塔·羞姑》中方卿对姑母进行试探时唱的几段【簧调·中急板】的处理有明显的节奏感，好似有一种无形的打击乐在敲击强弱拍，衬托出方卿此时故意显露的得意之情。

例8

（简谱略）

娘说我　三世修来一双　罗汉　脚，
一定　要穿　粉底皂。御道街　前七道　后七道，
开锣　喝道　真光　耀，金銮殿　进进出出，出出进进，摇摇　摆摆，
摆摆　摇摇见　当　朝！

上例唱段较多地保留了锡剧的"乡土味"，可以说完全是说唱性的，但又不是那种几个简单音符无休止地反复，枯燥乏味的乐汇堆砌在一起。这段唱有一个很大的特点就是旋律跳动大，通过四度、五度、七度、八度甚至十一度大跳，把原来简单的上下句"清板"变得丰富多彩，虽然旋律跳动大，但听起来仍很舒服。在《珍珠塔·羞姑》中像这种叙述性唱段有好几处，王彬彬老师在处理这些唱腔时，节奏工整而不呆板，韵味很浓，喷口较重，唱词顿挫有力，每个字都吐得很清楚，真可谓字字铿锵，掷地有声。

（三）润腔方法

润腔是戏曲中行腔及装饰法的一部分，是曲调及唱法上的再加工。好比一个人，经过梳妆打扮就显得格外婀娜多姿。唱腔也是这样，往往经过"打扮"之后，能使俏丽的格外华彩绚烂，悲壮的更能催人泪下，激昂的尤为鼓舞人心，

深情的愈发感人肺腑。所以同一首曲调，常因演唱者及处理方法的不同而产生各异的效果。但每一种用腔都要根据不同的内容、性格和具体感情有所区别，不能乱用。王彬彬老师在演唱中主要有如下几种用腔方法：

1. 收口腔。王彬彬老师演唱时喷口重，强弱拍明显，所以这种腔用得比较多。特别用在中速和慢速从强至弱的地方，犹如宝塔自大渐小，逐步至消失。记号为：——。

例9

| 5　3̲5̲ | 5̲7̲　2̲6̲ | (6̲.7̲　6̲5̲ | 3̲5̲　6) | ⁵3　5̲³5̲ | 2.1̲　1̲6̲ | 5. (6 …… |
| 姑　爹 | 仁　义 | | | 动　人 | | 心。 |

例10

| 5̲5̲　　3 | 2.5̲　3̲2̲ | 3　1. | 1̲2̲1̲　6̲5̲ | （过门） |
| 一　夜 | 工　夫 | | | |

| 3　　5 | 2̲3̲　1̲5̲ | 1　— | 1̲5̲　1̲6̲1̲ | 5　— ‖ |
| 大　雪 | 飘， | | | |

2. 送口腔。送口腔的用法恰恰和收口腔相反，唱时吸足气，缓缓吐出，由弱渐强，是开放型的，最后在强拍上收住。这种腔用得不多，常用在【大陆调】拖腔等处。记号为：——。

例11

| 1　2̲5̲ | 3̲1̲　2̂ | （打击乐） | 2̲2̲.2̲ | 2　— | 2　—ⱽ | 2　3̲5̲　2̲1̲ | 2　— ‖ |
| 行　来 | 已　到 | | 黑　松 | 林。 | | | |

3. 葫芦腔。这种腔宜于表现委婉曲折、凄惨哀怨之情。唱时由弱至强，又自强至弱并作反复，呈波浪形起伏，状如葫芦，第二次反复时比第一次稍弱。记谱记号为：——。

例 12

$$3 \quad \underline{5.} \; \underline{2} \mid \underline{7} \; \underline{7} \; \underline{5} \; \overset{7}{\underline{6}} \mid 6 - \mid 6 - \mid 6 \; \vee \; 6 \mid 5 - \parallel$$
状　元　　及　第，

4. 颤抖腔。这是一种装饰性用腔，用来表现悲伤、哀戚的感情。即在本音的上面或下面加一个邻音，不断反复颤抖而取得特殊的效果。记法类似西洋音乐中的波音。记谱记号为：〰〰 〰。

例 13

$$3 \quad 5 \quad 1 \quad \underline{6 \; 5} \mid \overset{\sim}{\underline{4}} - (4 -) \mid \overset{\sim}{\underline{3}} - (3 -) \parallel$$
枉　费　表　姐　心　　　　　心。

5. 滑腔。滑腔常用于惊叹或失望的感情，有时也可表现一种诙谐、讥讽的情趣，演唱时从高音依音阶渐渐下滑到本音。有时很难确定音高，但短促的音不宜多滑。一般用在较长的音上。王彬彬老师用小七度下滑较多。记谱记号为：↘。

例 14

$$6 \quad \underline{1 \; 1} \mid 5 \searrow - \mid \underline{1. \; 2} \; \underline{3 \; 5} \mid \underline{2. \; 1} \; \underline{6 \; 5} \mid 3 - \parallel$$
沿　着 这 窗　　　　　　盘 儿　待

例 15

$$\underline{6 \; 5} \; \underline{2} \; \underline{3 \; 5} \mid 1 \quad \mid 1. \searrow \underline{6} \mid 1 \quad 0 \parallel$$
摆 摆 摇 摇　见　当　　朝。

6. 垫腔。垫腔又名衬腔。锡剧中的【老簧调】及【簧调·长三腔】、【哭腔】中经常运用。主要作用是帮助语势或作为连接词与词、字与字之间的感情，另外也起到装饰唱腔的作用，常用"啊、哎、拉、呀"等衬词。

例 16

$$\underline{3 \; \underline{3 \; 5}} \; \underline{5 \; \underline{5 \; 3}} \mid 2 \quad \mid \underline{1. \; 2} \mid \underline{2 \; 5.} \quad \parallel$$
推（呀）拉（呀）转　又　转，

例17

```
5 - 53ˇ5 | 2 2̆321 - | 2. 3 2.1 1̆6̇ | 5 - (5 6 4 3 |
错   尽   错 (呃) 绝    错   到        (啊)

2 1 3 2 1 2 3) | 5 - 5 2 5̆3.2 | 1 - - 2 3 2 | 1 - - 0 ‖
                底,
```

7. 断续腔。断续腔即顿音的连续使用，往往在兴奋或悲泣之时应用。在记谱上往往用休止符分割来标记。王彬彬老师在《太湖儿女》中为了表现一种喜悦欢快的心情，同时为了加重语气而用此腔。

例18

```
5 3 5 | 2 1. | 2 0 2 0 6 0 | 7 0 2 6 5 | 3 - ‖
过   江    去 找  新    四    军,
```

8. 游丝腔。这种腔主要靠控制气息，使声音变轻变小，如若游丝，若有若无，若断若连，藕断丝连，但不能见棱见角，显露痕迹，要声断气不断，音断意不断。如《珍珠塔·跌雪》中"三更梦魂会年高"一句便用此腔。

9. 挑腔。挑腔又名海底翻。经常用在【散板】、【长叫头】、【导板】等处。演唱时必须要有准备，用横膈膜控制气息，把气留住，唱到最后一个字时让气息高度集中，用丹田气把它挑出来。如《珍珠塔·跌雪》中"一跤跌得魂魄消"一句最后一个"消"字的唱法便是。

"彬彬腔"就其形态来看，犹如高山翠柏、多年老竹，枝杆笔直挺拔，少枝丫，老辣、深沉、苍劲、雄健。品其味，它是充满着江南水乡风味的多年陈酿，是"玉祁双套"，是"惠山黄酒"，令人陶醉；辨其音，它质地纯净，松、甜、脆、亮、醇；观其行腔，它声高气足、游刃有余，高音如长空雁鸣穿云破雾，低音若古刹铜钟浑厚深沉，给观（听）众以美的享受；且朗朗上口，极易传唱。上面对"彬彬腔"做了一个粗浅的分析，以期抛砖引玉。

近年来，王彬彬老师集毕生的经验，通过言传身教，悉心培养其子（小王彬彬），使其在表演和唱腔上都取得了较好的成绩。"彬彬腔"不仅有纵

向继承，而且有横向流传，无论是本剧种（他有众多的学生）或兄弟剧种的专业演员及业余锡剧爱好者，学唱"彬彬腔"的人相当多，可谓家喻户晓，广为流传。

 王彬彬老师是一位著名的表演艺术家，虽然已逾古稀，嗓音至今仍高亢洪亮，很多青年演员都自叹不如，可谓宝刀不老。由于他为锡剧艺术做出了贡献，1984年被选为江苏省十佳人物，受到了政府和人民的嘉奖。祝愿"彬彬腔"在发展锡剧声腔艺术、振兴锡剧事业中起到承前启后的作用，祝"彬彬腔"世代相传！

章德瑜

（原载中国戏剧出版社《锡剧艺术文集》，略有改动）

后 记

　　王彬彬嗓音明亮，吐字清晰，声腔刚柔并济，豪迈奔放，其独特的"彬彬腔"在戏剧界备受瞩目。曾主演的《珍珠塔》历经几十年久唱不衰，脍炙人口的唱段广为流传，曾深深影响了20世纪50年代后的锡剧界，深受观众喜爱。他的表演曾得到毛泽东、周恩来、叶剑英等老一辈国家领导人的赞誉，并受到他们的亲切接见。他表演的锡剧《珍珠塔》获全国首届"金唱片"奖。

　　"彬彬腔"是锡剧男声声腔中最主要的流派，它流传广泛，影响深远而巨大。

　　中国剧协的一位领导同志曾这样说过："彬彬腔"既是王氏家属的传家之宝，也是无锡市锡剧院的镇院之宝，同时还是整个锡剧界乃至于整个中国戏剧界的共同财富，所以对于"彬彬腔"的传承、传播、发展应不仅仅是王氏家属和无锡市锡剧院的事情，也是我们全国戏曲界的事情。

　　一代有一代的戏曲，一代有一代的"彬彬腔"。"彬彬腔"不仅要继承，而且一定要发展。戏曲声腔仅有音频、视频的记录是不够的，还要有翔实的文字（曲谱）记录，才能让后来者能更直观地进行传承、研究，发扬光大。所以，出版《高唱入云彬彬腔——王彬彬锡剧唱腔选集》既是对优秀流派艺术的宣传和推广，也是对锡剧这一非物质文化遗产，对锡剧院的"镇院之宝"——"彬彬腔"的最好保护。

　　本书的出版得到了上级领导的关心支持和无锡市锡剧院有关部门同志的大力协助，在此表示衷心的感谢！

编　者